深夜食堂

24

安倍夜郎

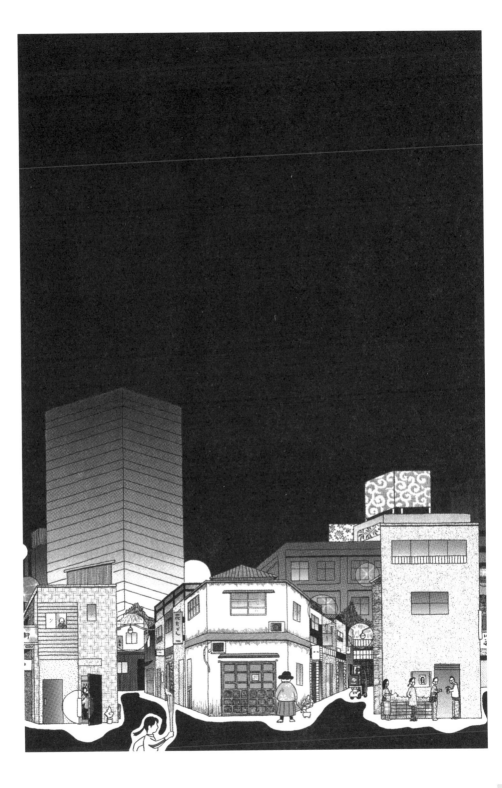

菜單

第331夜　久等了！　〇七七

第330夜　ORONAMIN牛奶　〇六五

第329夜　溏心滷蛋　〇五五

第328夜　鹽漬櫻花　〇四五

第327夜　清淡口味　〇三五

第326夜　魟魚翅　〇二五

第325夜　鮟鱇魚肝　〇一五

第324夜　炭烤鮖魚　〇〇五

第337夜　臭魚乾　一三九

第336夜　生鮪魚半熟蛋蓋飯　一三九

第335夜　肉醬烏龍麵　一二九

第334夜　韓式涼拌黃豆芽　一〇九

第333夜　南瓜天婦羅　〇九九

第332夜　味噌豬排　〇八九

清晨
6
點

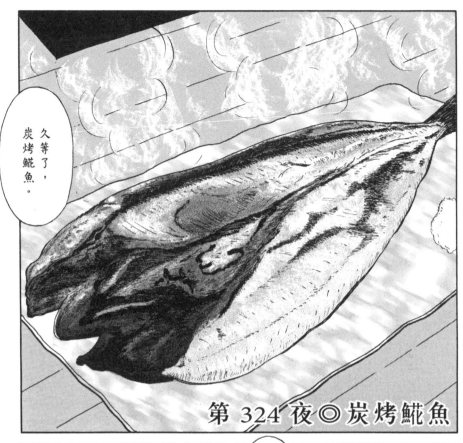

久等了，炭烤鯥魚。

第 324 夜◎炭烤鯥魚

我開動了。

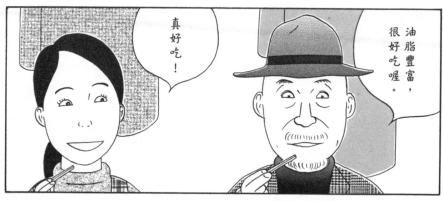

真好吃！

油脂豐富，很好吃喔。

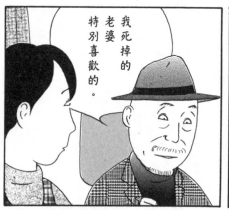

我死掉的老婆特別喜歡的。

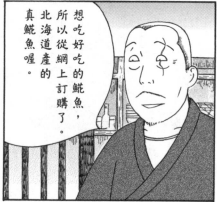

想吃好吃的鮸魚，所以從網上訂購了。北海道產的真鮸魚喔。

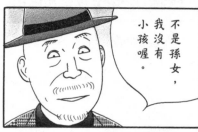

不是孫女，我沒有小孩喔。

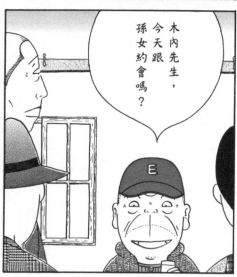

木內先生，今天跟孫女約會嗎？

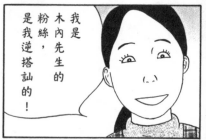

我是木內先生的粉絲，是我逆搭訕的！

逆搭訕?!
怎麼回事?!

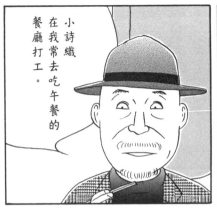

小詩織在我常去吃午餐的餐廳打工。

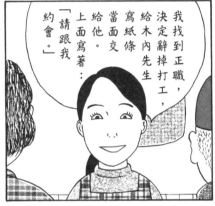

我找到正職,決定辭掉打工,給木內先生寫紙條當面交給他,上面寫著:「請跟我約會。」

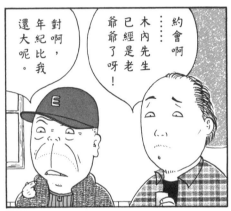

約會啊……木內先生已經是老爺爺了呀!

對啊,年紀比我還大呢。

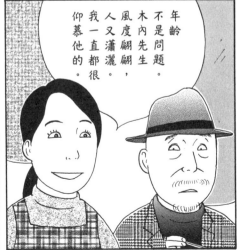

年齡不是問題。木內先生風度翩翩,人又瀟灑。我一直都很仰慕他的。

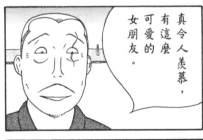

真令人羨慕,有這麼可愛的女朋友。

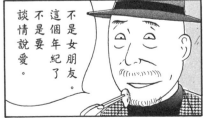

不是女朋友。這個年紀了不是要談情說愛。

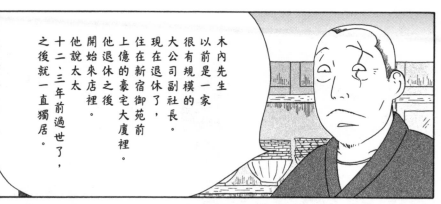

木內先生
以前是一家
很有規模的
大公司副社長。
現在退休了，
住在新宿御苑前
上億的豪宅大廈裡
他退休之後
開始來店裡。
他說太太
十二、三年前過世了，
之後就一直獨居。

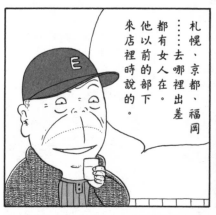

札幌、京都、福岡
……去哪裡出差
都有女人在。
他以前的部下
來店裡時說的。

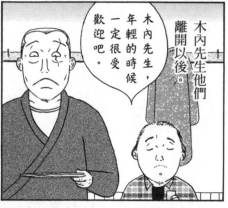

木內先生
離開以後。

木內先生他們

木內先生，
年輕的時候
一定很受
歡迎吧。

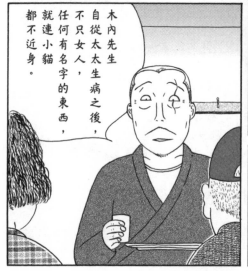

木內先生
自從太太生病之後，
不只有女人，
任何有名字的東西，
就連小貓，
都不近身。

真好啊……
但是，為什麼
沒有再婚呢……
有錢又
受歡迎的說。

這麼說來
確實是啊。

好了！

喀喳

喀喳

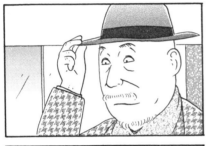

還會⋯⋯
買花回來。

我去吃午飯。

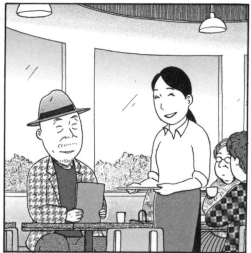

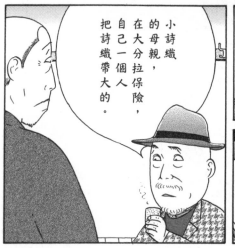

小詩織的母親，在大分拉保險，自己一個人把詩織帶大的。

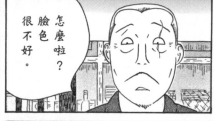

怎麼啦？臉色很不好。

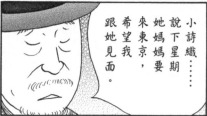

小詩織……說下星期她媽媽要來東京，希望我跟她見面。

?!

難道不是要談再婚的事嗎？木內先生跟小詩織的媽媽。

不管怎麼說，這樣都太突然了吧。

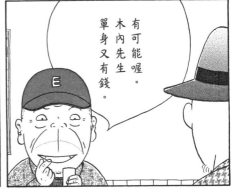

有可能喔。木內先生單身又有錢。

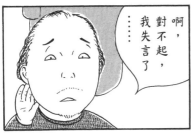

啊，對不起，我失言了。

......

......

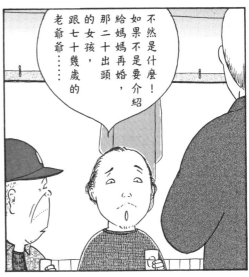

不然是什麼！如果不是要給媽媽再婚，介紹那二十出頭的女孩，跟七十幾歲的老爺爺......

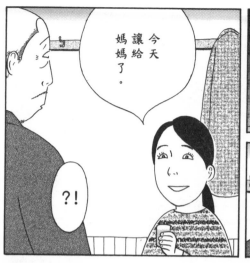

今天讓給媽媽了。

?!

次週的週目──

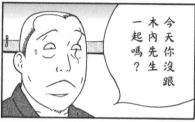

今天你沒跟木內先生一起嗎?

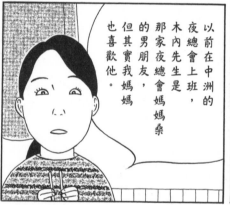

以前在中洲的夜總會上班,木內先生是那家夜總會媽媽桑的男朋友,但其實我媽媽也喜歡他。

我媽媽……

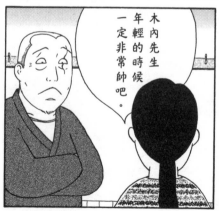

木內先生年輕的時候一定非常帥吧。

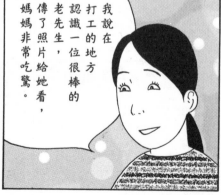

我說在打工的地方認識一位很棒的老先生,傳了照片給她看,媽媽非常吃驚。

一二

就在此時，詩織的手機響了。

咦?! 媽媽？

木內先生身體不舒服，叫了救護車，現在在醫院
......

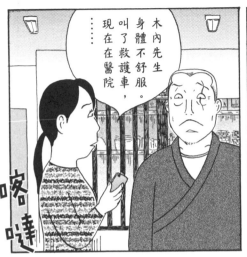

小詩織立刻飛奔而去。

木內先生好像是輕微的心肌梗塞。

詩織母女盡心盡力地照顧他復原。

三月初，木內先生時隔許久來店，跟我們聊了一下。

是不是吃醋了？木內先生太受歡迎啦。

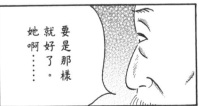

要是那樣就好了。她啊......

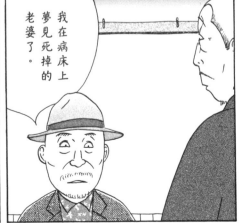

我在病床上夢見死掉的老婆了。

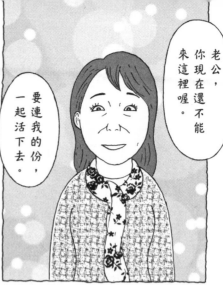

老公，你現在還不能來這裡喔。

要連我的份，一起活下去。

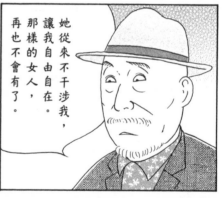

她從來不干涉我，讓我自由自在。那樣的女人，再也不會有了。

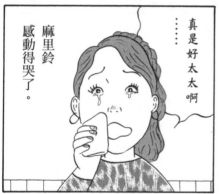

……真是好太太啊

麻里鈴感動得哭了。

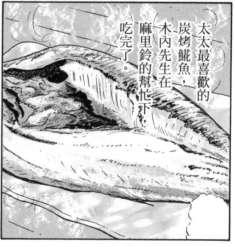

太太最喜歡的炭烤魷魚，木內先生在麻里鈴的幫忙下，吃完了。

他和詩織母女現在好像仍有往來。

但是，木內先生應該不會再婚了吧。

現在這個季節
就想喝溫酒。
冬天有很多
適合配日本酒的小菜。

第325夜◎鮟鱇魚肝

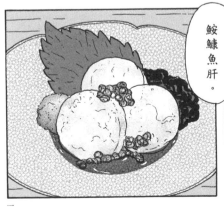

鮟鱇魚肝。

來，
久等了。

真好吃！

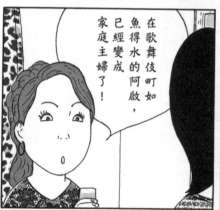
在歌舞伎町如魚得水的阿啟，已經變成家庭主婦了！

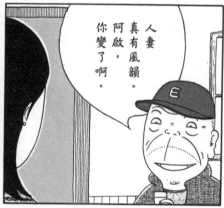
人妻真有風韻。阿啟，你變了啊。

別這樣啦。當一個月家庭主婦就受不了了，現在第一次去公司上班呢。

去年結婚退隱之前，阿啟可是歌舞伎町ＳＭ俱樂部的女王大人呢。

他雙胞胎的哥哥生病，他回熊本去了。

你的大帥哥先生，今天在哪裡？

這樣啊。

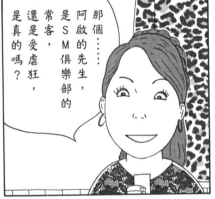
那個……阿啟的先生，是ＳＭ俱樂部的常客，還是受虐狂，是真的嗎？

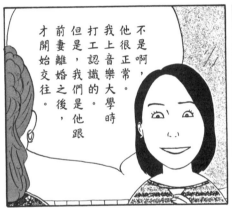
不是啊，他很正常。我上音樂大學時打工認識的。但是，我們是他前妻離婚之後，才開始交往。

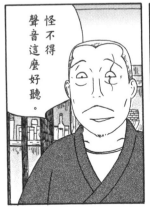
怪不得聲音這麼好聽。

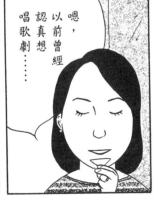
嗯，以前曾經認真想唱歌劇……

咦，阿啟上過音樂大學？

啊，回來了嗎？

阿啟的先生從熊本回來，打電話給她。過了一會兒……

好冷！

口客啦

老闆，溫酒和鮟鱇魚肝！

好。

♪

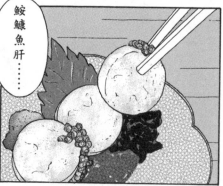

鮟鱇魚肝……

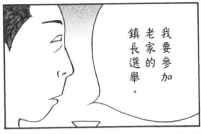

我要參加老家的鎮長選舉。

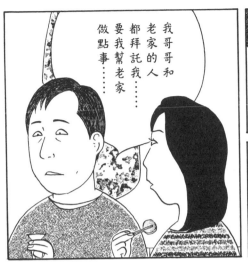

我哥哥和老家的人都拜託我……要我幫老家做點事……

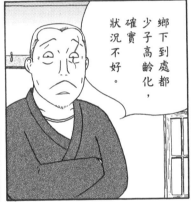

鄉下到處都少子高齡化，狀況確實不好。

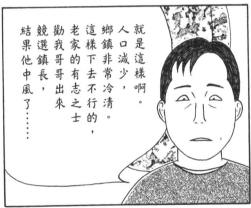

就是這樣啊。人口減少，鄉鎮非常冷清。這樣下去不行的，老家的有志之士勸我哥哥出來競選鎮長，結果他中風了……

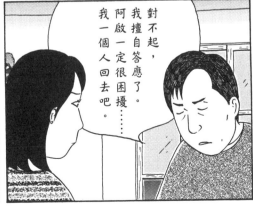

對不起，我擅自答應了。阿啟一定很困擾……我一個人回去吧。

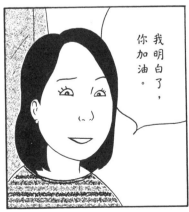

我明白了，你加油。

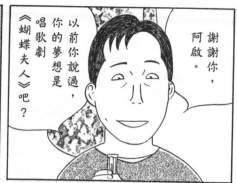

謝謝你，阿啟。

以前你說過，你的夢想是唱歌劇《蝴蝶夫人》吧？

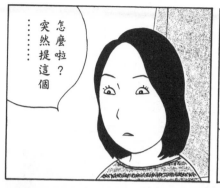

怎麼啦？突然提這個……

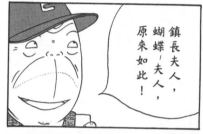

鎮長夫人，蝴蝶夫人，原來如此！

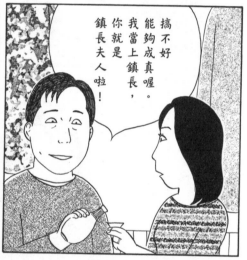

搞不好能夠成真喔。我當上鎮長，你就是鎮長夫人啦！

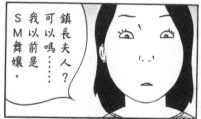

鎮長夫人？可以嗎……我以前是SM舞孃。

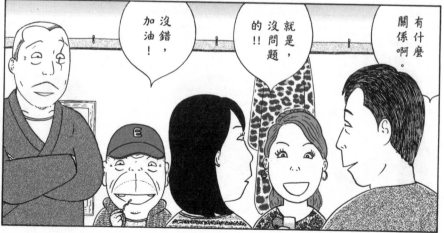

沒錯，加油！

就是，沒問題的!!

有什麼關係啊。

1 鎮長與蝴蝶在日文裡同音。

兩週後——

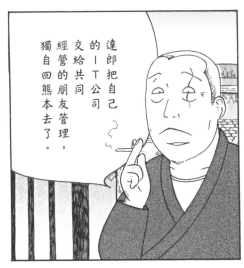

達郎把自己的ＩＴ公司交給共同經營的朋友管理，獨自回熊本去了。

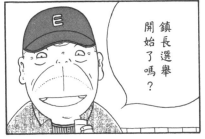

鎮長選舉開始了嗎？

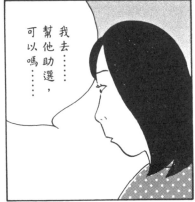

我去……幫他助選，可以嗎……

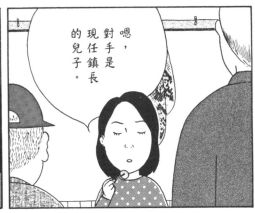

嗯，對手是現任鎮長的兒子。

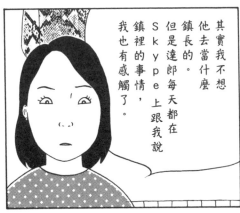

其實我不想他去當什麼鎮長的。但是達郎每天都在Ｓｋｙｐｅ上跟我說鎮裡的事情，我也有感觸了。

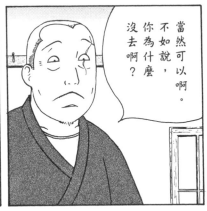

當然可以啊。不如說，你為什麼沒去啊？

嗯！

就是，現成的廣播員啊！

去吧，幫他助選。

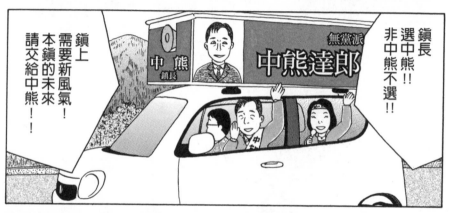

鎮長選中熊!!非中熊不選!!

鎮上需要新風氣！本鎮的未來請交給中熊!!

無黨派 中熊達郎

中熊 鎮長

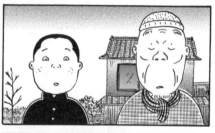

有了阿啟助陣，中熊陣營一口氣熱鬧起來。

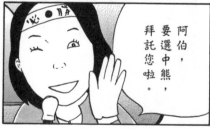

阿伯，要選中熊，拜託您啦。

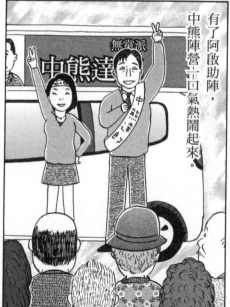

無黨派 中熊達

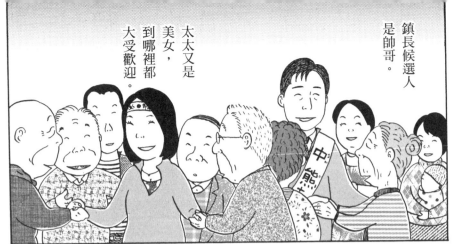

鎮長候選人是帥哥。

太太又是美女，到哪裡都大受歡迎。

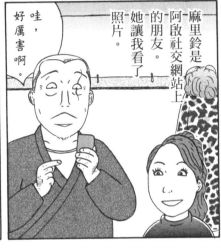

麻里鈴是阿啟社交網站上的朋友。她讓我看了照片。

哇，好厲害啊。

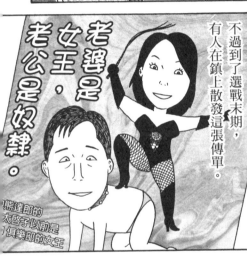

不過到了選戰末期，有人在鎮上散發這張傳單。

老婆是女王，老公是奴隸。

熊達郎的太太啓子以前是俱樂部的女王

怎麼這樣？太過份了！

達郎本來不要我回來……我回來，果然給他添麻煩了。

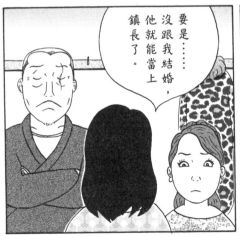

要是……沒跟我結婚，他就能當上鎮長了。

您覺得自己勝選的原因是什麼？

不被過去束縛，我想跟本鎮的居民，一起共創未來。

阿啟……我辦到了！

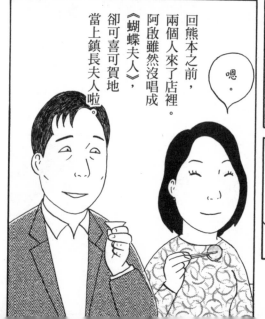

回熊本之前，兩個人來了店裡。阿啟雖然沒唱成《蝴蝶夫人》，卻可喜可賀地當上鎮長夫人啦！

嗯。

鮟鱇魚肝，久等了。

這樣啊，你要回去了。

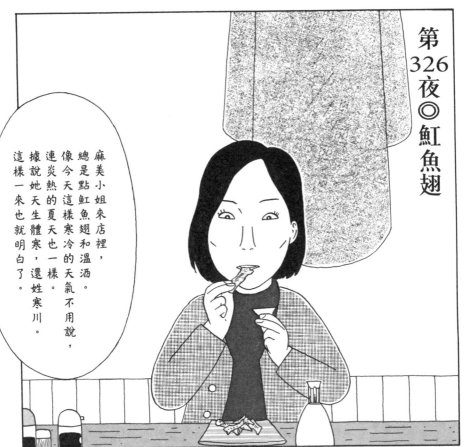

第326夜◎魟魚翅

麻美小姐來店裡，
總是點魟魚翅和溫酒。
像今天這樣寒冷的天氣不用說，
連炎熱的夏天也一樣。
據說她天生體寒，還姓寒川。
這樣一來也就明白了。

隆冬
也咕嘟咕嘟
喝冰啤酒的人。

然後，這位是……

奴豆腐，久等了。

呼。

呼哈一

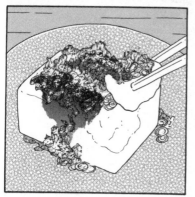

?!

抖

不好意思，再給我一瓶啤酒。

……

光看著
就覺得冷
……

他離開以後——

不知道……
說是阿龍
那裡的
阿健的
朋友。

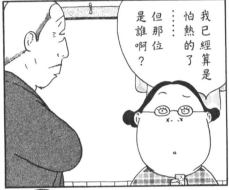

我已經算是
怕熱的了
……但那位
是誰啊？

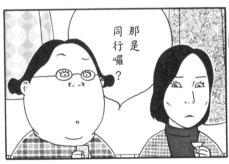

那是
同行囉？

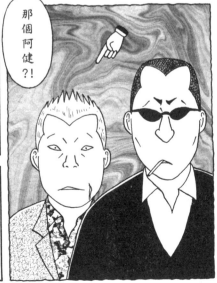

那個阿健?!

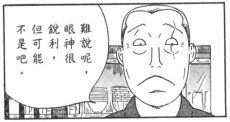

難說呢，
眼神很
銳利，
但可能
不是吧。

呼……

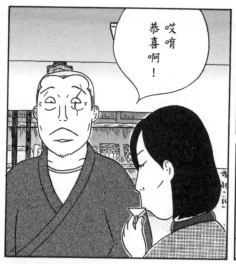

哎唷恭喜啊！

老闆……我剛剛三十七歲了。

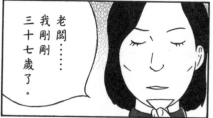

哪有什麼好恭喜的。

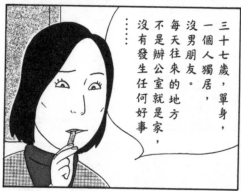

三十七歲，一個人獨居，沒男朋友。每天往來的地方不是辦公室就是家，沒有發生任何好事……

哎唷，三十七歲就有好事啊。三月七號，可以免費洗桑拿喔。

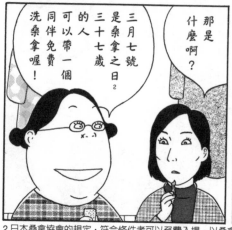

那是什麼啊？

三月七號是桑拿之日 2 的人，三十七歲的人可以帶一個同伴免費洗桑拿喔！

2 日本桑拿協會的規定，符合條件者可以免費入場，以桑拿協會官網公告的店家為準。

我以前也這樣想。但是只要感受到桑拿的好處，就會上癮呢。

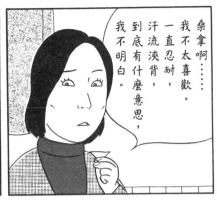

桑拿啊......我不太喜歡。一直忍耐，汗流浹背，到底有什麼意思，我不明白。

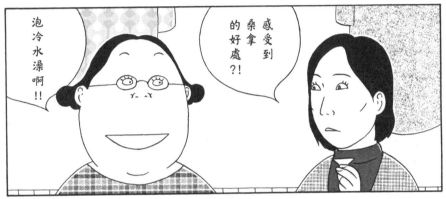

泡冷水澡啊!!

感受到桑拿的好處?!

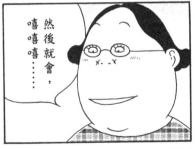

然後就會，嘻嘻嘻......

蒸桑拿出汗，淋浴洗掉。然後去泡冷水澡。過個一兩分鐘，起來擦乾身體，坐下來休息。這樣反覆三次。

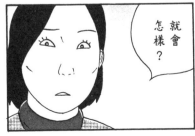

就會怎樣？

感覺非常輕鬆舒服，進入放空的狀態，

身心合一喔！！

什麼身心合一啊。

是吧，老闆。

我是不太明白啦，但是阿島，說的也是這麼的喔。

這個不親身體驗是不明白的。

麻美不是怕冷嗎？洗桑拿可以增進血液循環，就不會冷了，可以去試試看。

……身心合一啊

老闆，魟魚翅和啤酒。

一週後

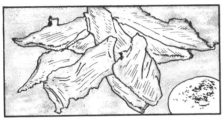

怎麼啦，麻美？

哇，好喝！

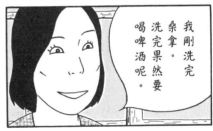

我剛洗完桑拿。洗完果然要喝啤酒呢。

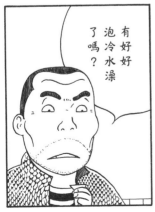

有好好泡冷水澡了嗎？

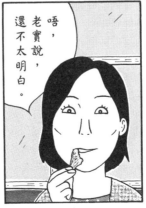

唔，老實說，還不太明白。

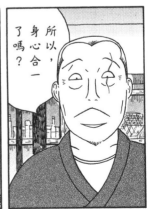

所以，身心合一了嗎？

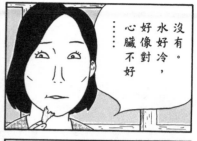

沒有。水好冷，好像對心臟不好
……

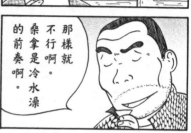

那樣就不行啊。桑拿是冷水澡的前奏啊。

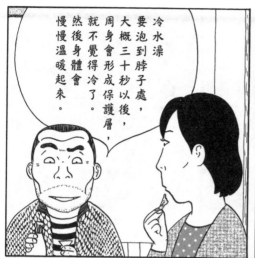

冷水澡要泡到脖子處，大概三十秒以後，周身會形成保護層，就不覺得冷了。然後身體會慢慢溫暖起來。

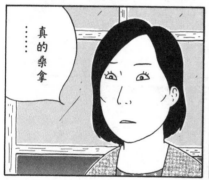

真的桑拿
……

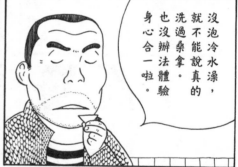

沒泡冷水澡，就不能說真的洗過桑拿。也沒辦法體驗身心合一啦。

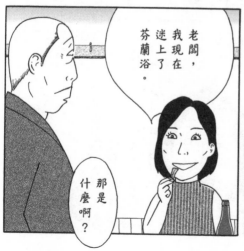

老闆，我現在迷上了芬蘭浴。

那是什麼啊？

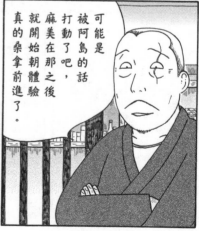

可能是被阿島的話打動了吧，麻美在那之後就開始朝體驗真的桑拿前進了。

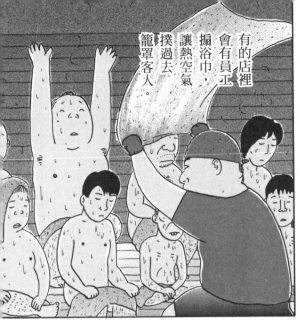

有的店裡
會有員工
掲浴巾，
讓熱空氣
撲過去
籠罩客人。

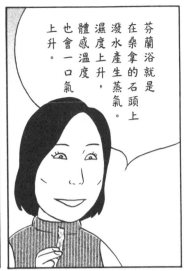

芬蘭浴就是
在桑拿產生的石頭上
潑水產生蒸氣。
濕度上升，
體感溫度
也會一口氣
上升。

桑拿還有
各種講究啊。

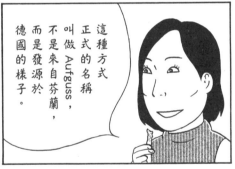

這種方式正式的名稱
叫做Aufguss，
不是來自芬蘭，
而是發源於
德國的樣子。

歡迎
光臨。

‥‥‥‥

喀
啦

辛苦了。

多謝啦。

果然熱田的芬蘭浴最棒，日本第一！

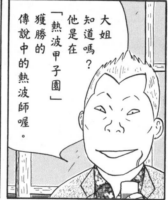

熱波師？！

大姐知道嗎？他是在「熱波甲子園」獲勝的傳說中的熱波師喔。

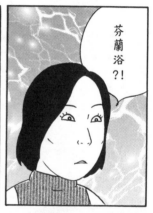

芬蘭浴？！

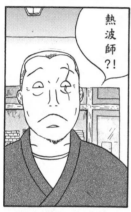

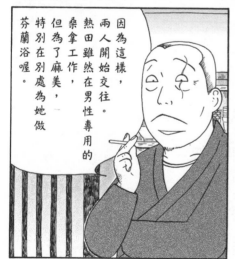

因為這樣，兩人開始交往。熱田雖然在男性專用的桑拿工作，但為了麻美，一特別在別處為她做芬蘭浴喔。

好想試試那種熱波……

……

三四

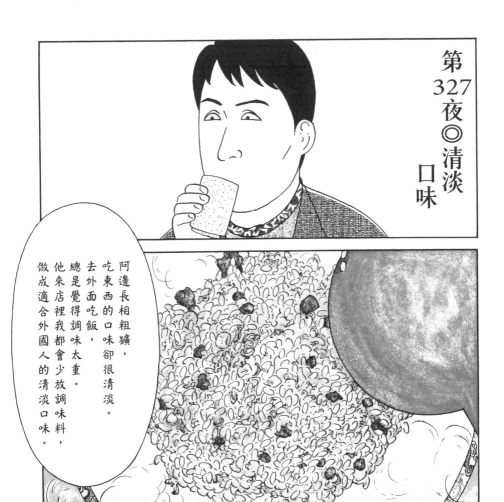

第327夜◎清淡口味

阿邊長相粗獷，吃東西的口味卻很清淡。去外面吃飯，總是覺得調味太重。他來店裡我都會少放調味料，做成適合外國人的清淡口味。

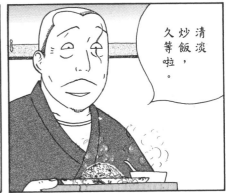

清淡炒飯，久等啦。

我開動了。

哈！

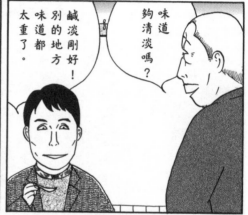

味道夠清淡嗎？

鹹淡剛好！別的地方味道都太重了。

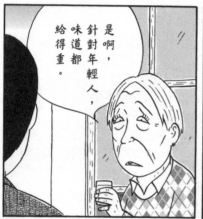

是啊，針對年輕人，味道都給得重。

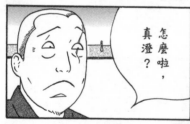

怎麼啦，真澄？

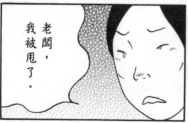

老闆，我被甩了。

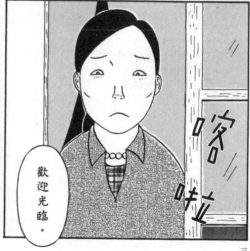

歡迎光臨。

客啦

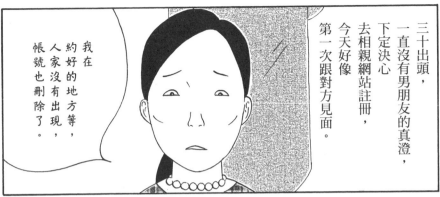

三十出頭，一直沒有男朋友的真澄，下定決心去相親網站註冊，今天好像第一次跟對方見面。

我在約好的地方等，人家沒有出現，帳號也刪除了。

怎麼回事啊？

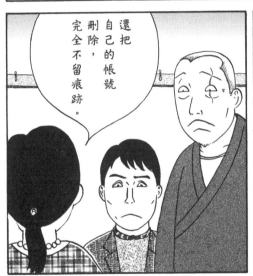

還把自己的帳號刪除，完全不留痕跡。

可能是遠遠看見我，就走人了。

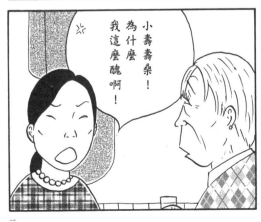

小壽枲！為什麼我這麼醜啊！

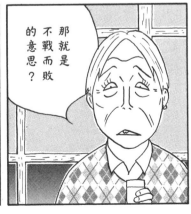

那就是不戰而敗的意思？

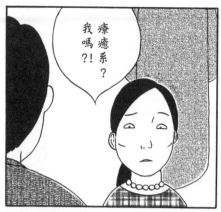

療癒系？
我嗎？！

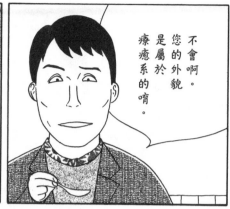

不會啊。
您的外貌
是屬於
療癒系的唷。

這是
我的名片。

阿邊不知
有什麼打算，
坐到真澄旁邊，
請她去餐館上班。

紅寶石 餐館

總經理 **渡邊 寬**

〒164-0001
東京都中野區××××××××

雖說是
餐館，
但其實是個
櫃檯酒吧……
就是比較成熟的
女郎酒吧。

成熟？

啊，抱歉。
我們這一行，
超過三十歲，
就算熟女了。

……
這樣啊

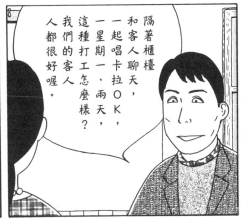

隔著櫃檯
和客人聊天，
一起唱卡拉ＯＫ，
一星期一、兩天，
這種打工怎麼樣？
我們這種的客人，
人都很好喔。

……

我沒有做過
這種服務業

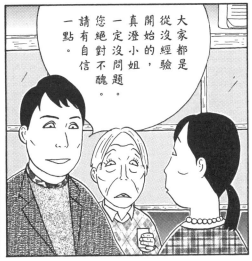

大家都是
從沒經驗
開始的，
真澄小姐
一定沒問題。
您絕對不醜。
請有自信
一點。

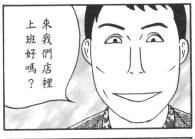

來我們店裡
上班好嗎？

好……

真澄可能是被
阿邊粗獷的長相說服了，
決定先去店裡試一次看看。
但是阿邊為什麼
那麼積極地
說服真澄呢？
後來聽小壽壽桑說，

「阿邊因為
自己長相粗獷，
所以喜歡真澄那種
清淡的面孔吧？」

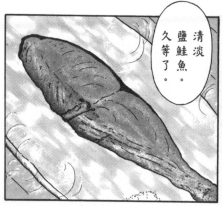

清淡鹽鮭魚。久等了。

哎，這樣啊。

真澄小姐每星期來兩次，很受好評。真澄小姐去上班的日子，客人都很多。

看見她的臉，不知怎地就很安心。

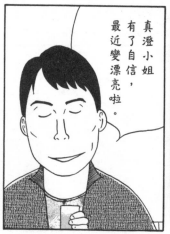

真澄小姐有了自信，最近變漂亮啦。

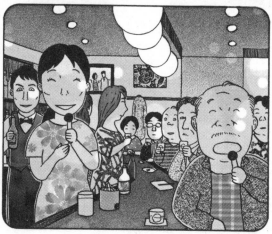

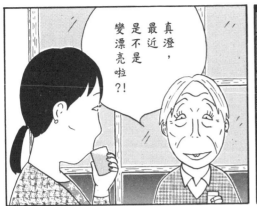

真澄，最近是不是變漂亮啦?!

次回

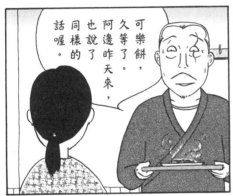

可樂餅，久等了。阿邊昨天來，也說了同樣的話喔。

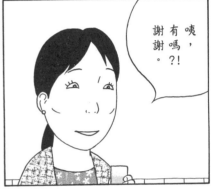

咦，有嗎?! 謝謝。

邊先生嗎?!

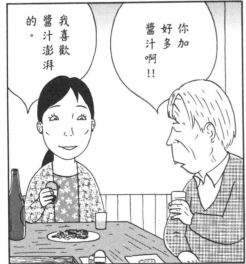

我喜歡醬汁澎湃的。

你加好多醬汁啊!!

老闆，
邊先生，
真的單身嗎？

哎唷，
你不知道嗎？
阿邊跟
千夜子媽媽桑
同居呢。

果然
如此。

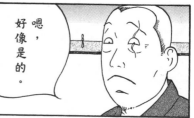

嗯，
好像
是的。

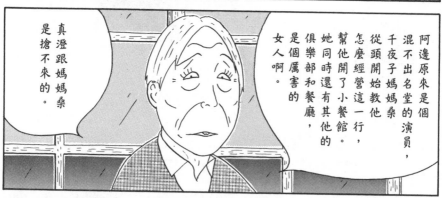

阿邊原來是個
混不出名堂的演員，
千夜子媽媽桑
從頭開始教他
怎麼經營這一行，
幫他開了小餐館。
她同時還有其他的
俱樂部和餐廳，
是個厲害的
女人啊。

真澄跟媽媽桑
是搶不來的。

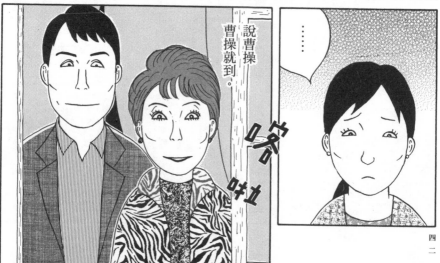

說曹操
曹操就到。

．．．．．．

喀啦

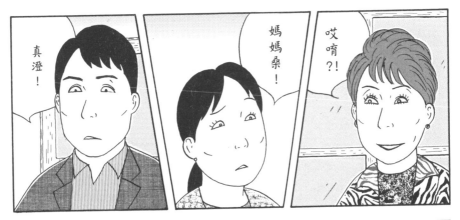

真澄!

媽媽桑!

哎唷?!

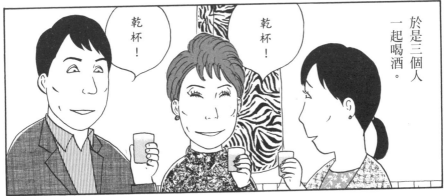

於是三個人一起喝酒。

乾杯!

乾杯!

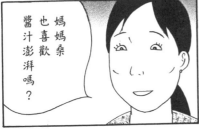

媽媽桑也喜歡醬汁澎湃嗎?

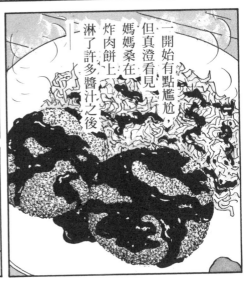

一開始有點尷尬,但真澄看見媽媽桑在炸肉餅上淋了許多醬汁之後

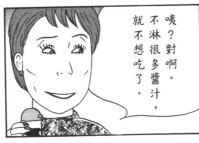

咦?對啊。不淋很多醬汁,就不想吃了。

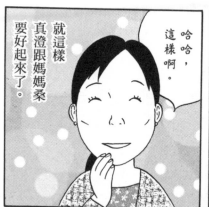

就這樣
真澄跟媽媽桑
要好起來了。

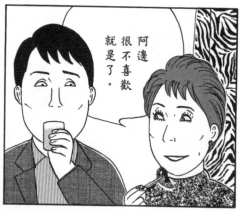

哈哈，
這樣啊。

阿邊
很不喜歡
就是了。

……

真澄去
割雙眼皮了
好像是
媽媽桑
建議的……
為什麼做
這種蠢事啊……

媽媽桑也很照顧真澄，
一起去購物，
去美容保養，
兩人就像母女一樣。
過了一陣子，
有一天阿邊說……

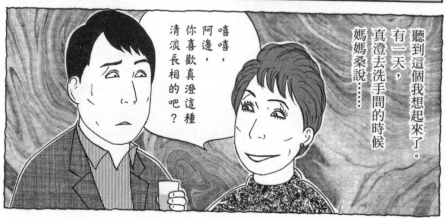

嘻嘻，
阿邊，
你喜歡真澄這種
清淡長相的吧？

聽到這個我想起來了。
有一天，
真澄去洗手間的時候
媽媽桑說……

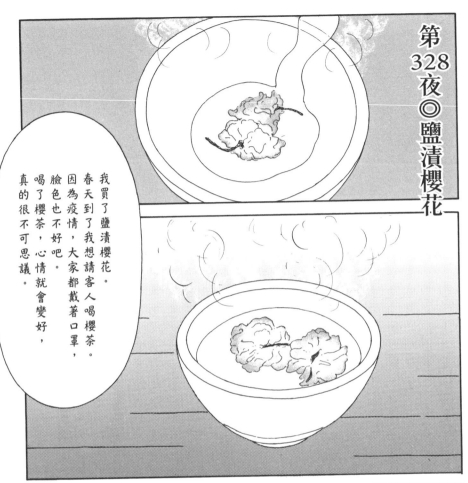

第328夜◎鹽漬櫻花

我買了鹽漬櫻花。春天到了我想請客人喝櫻茶。因為疫情，大家都戴著口罩，臉色也不好吧。喝了櫻茶，心情就會變好，真的很不可思議。

呼。

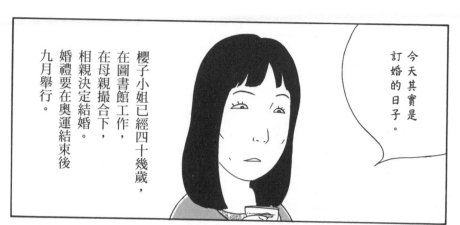

今天其實是訂婚的日子。

櫻子小姐已經四十幾歲，在圖書館工作，在母親撮合下，相親決定結婚。婚禮要在奧運結束後九月舉行。

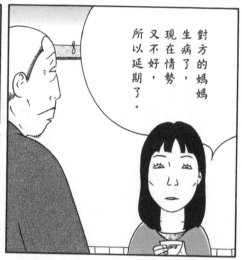

對方的媽媽生病了，現在情勢又不好，所以延期了。

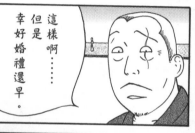

這樣啊……但是幸好婚禮還早。

話是沒錯……但我稍微鬆了一口氣。

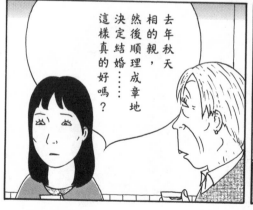

去年秋天相的親，然後順理成章地決定結婚……這樣真的好嗎？

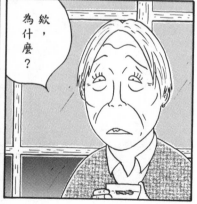

欸，為什麼？

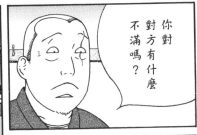

你對對方有什麼不滿嗎?

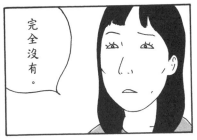

完全沒有。

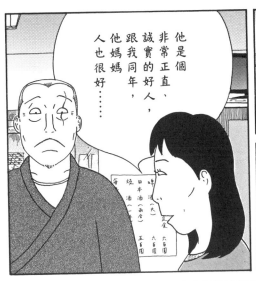

他是個非常正直、誠實的好人,跟我同年,他媽媽人也很好......

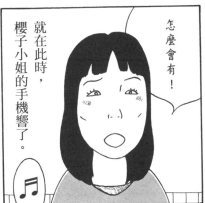

就在此時,櫻子小姐的手機響了。

怎麼會有!

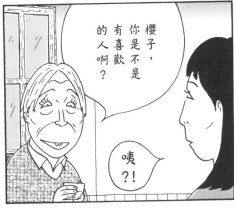

櫻子,你是不是有喜歡的人啊?

咦?!

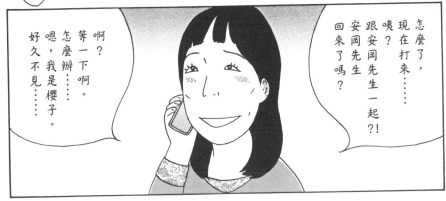

怎麼了,現在打來......咦?跟安岡先生一起?!安岡先生回來了嗎?

啊?等一下啊。怎麼辦......嗯,怎麼辦,我是櫻子。好久不見......

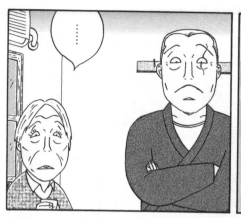

……

……

櫻子小姐掛斷手機之後，發了一會兒呆。

……

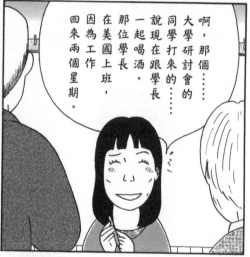

啊，那個……大學研討會的同學打來的……說現在跟學長一起喝酒。那位學長在美國上班，因為工作回來兩個星期。

那位學長，很出色吧？

嗯……唉，你怎麼知道？

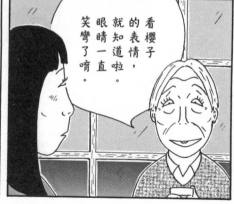

看櫻子的表情，就知道啦。眼睛一直笑彎了喲。

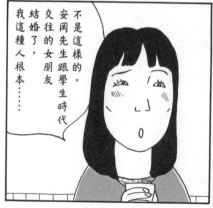

不是這樣的。安岡先生跟學生時代交往的女朋友結婚了，我這種人根本……

櫻子小姐辯解半天，然後離開了。

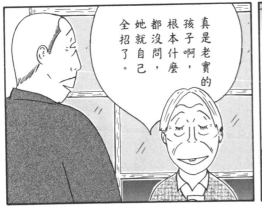

真是老實的孩子啊，根本什麼都沒問，她就自己全招了。

哈哈哈。搞不好一直都是單相思啊。

三日後。

歡迎光臨。

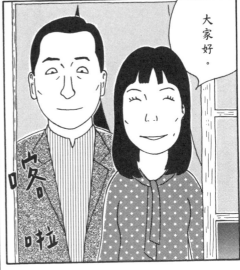

大家好。

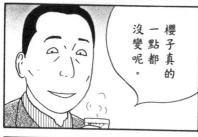

櫻子真的
一點都
沒變呢。

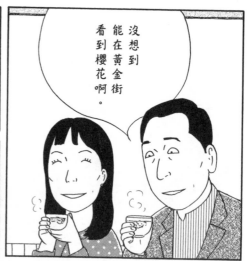

沒想到
能在黃金街
看到櫻花啊。

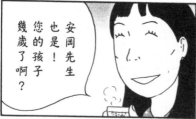

安岡先生
也是!
您的孩子
幾歲了啊?

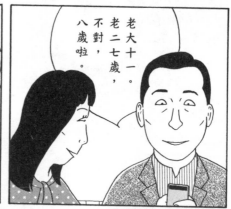

老大十一。
老二七歲,
不對,
八歲啦。

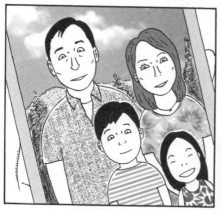

哇,
哥哥跟
安岡先生
好像啊。

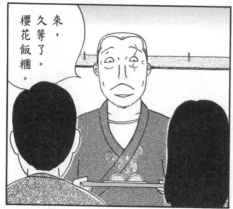

來,
久等了。
櫻花飯糰。

哇，好棒啊。

嗯，有一點櫻花的香味，真不錯。

這麼說來……以前曾經晚上一起去賞櫻過。

嗯。

在美術館巧遇，第一次一起去喝酒……然後去上野公園。

嗚……

怎麼啦?!

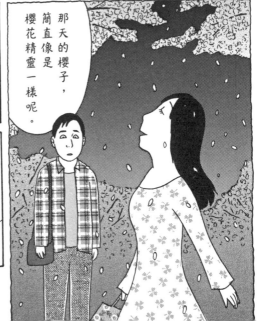

那天的櫻子，簡直像是櫻花精靈一樣呢。

兩個人離開之後，小壽壽桑來了──

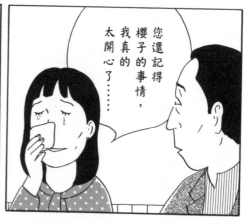

您還記得櫻子的事情，我真的太開心了……

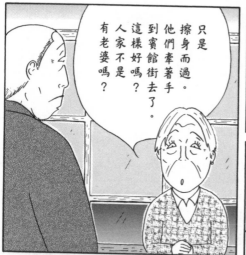

只是擦身而過。他們牽著手到賓館街去了。這樣好嗎？人家不是有老婆嗎？

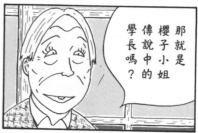

那就是櫻子小姐傳說中的學長嗎？

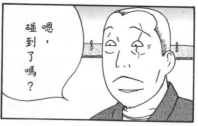

嗯，碰到了嗎？

一週後──

め
し

嗯，是啊。

在那之後，打電話給櫻子她也不接，傳Line給她也不回。

到底怎麼了呢？我回去之前，還想見她一面啊。

櫻子小姐可能是想做個了結吧。

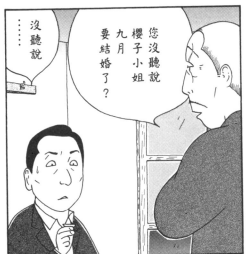

您沒聽說櫻子小姐九月要結婚了？

……沒聽說

唉？

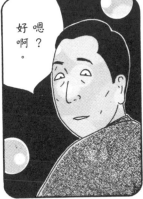

嗯？好啊。

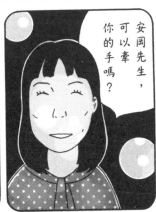

安岡先生，可以牽你的手嗎？

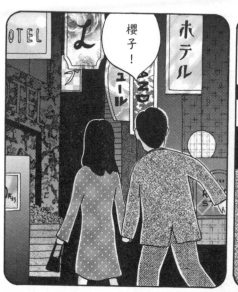

櫻子!

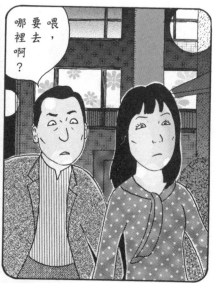

喂,要去哪裡啊?

每次看見櫻花,都會想起來吧……

女人心真是海底針啊。

櫻子小姐,在那之後就沒有來過了。九月中的時候,從希臘寄來了明信片。她去蜜月旅行了。還是順利結婚了啊。

第 329 夜 ◎ 溏心滷蛋

有點不可思議的男人。
大家竟然都很喜歡他，
看起來形跡可疑，
每晚都在這附近閒逛喝酒。
如大家所見染了金髮、面容凶悍，
反正通稱阿荻。
不確定他是叫荻野還是荻尾，

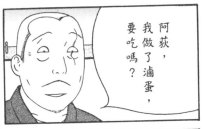

阿荻，我做了滷蛋，要吃嗎？

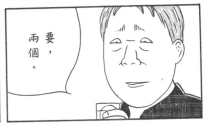

要，兩個。

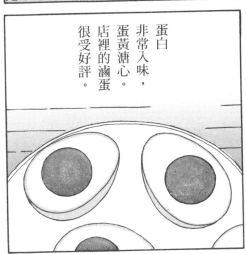

很受好評。
店裡的滷蛋
蛋黃溏心。
蛋白非常入味，

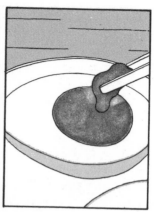

一開始
先吃一點蛋黃。
接著咬蛋白，
然後蛋黃和蛋白
一起吃。

阿荻，沒想到
你吃東西的方法
很仔細啊。

阿荻雖然
外表這樣，
但他除了自己開
影像相關的公司之外，
還在這附近
有兩間酒吧，
挺厲害
的。

蛋白加上
蛋黃的口感
一起享受……
這樣就可以
享受三種味道。

吃個滷蛋
都這麼
講究啊。
真不愧是
經營公司
的。

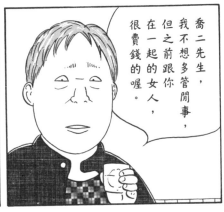

喬二先生，我不想多管閒事，但之前跟你在一起的女人，很費錢的喔。

是說愛莉紗嗎？

果然……我放棄。沒這麼多錢。

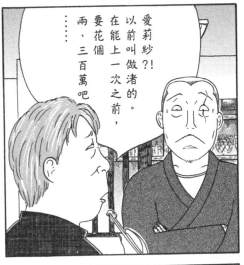

愛莉紗？！以前叫做渚的。在能上一次之前，要花個兩、三百萬吧⋯⋯

阿荻，你是不是繳過學費呀？

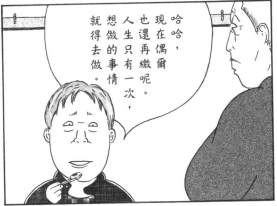

哈哈，現在偶爾也還再繳呢。人生只有一次，想做的事情就得去做。

嗒啦

歡迎光臨。

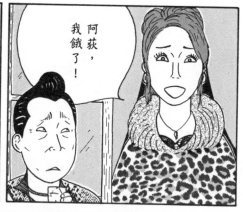

阿荻，我餓了！

想點什麼就點什麼。這裡什麼都能做。

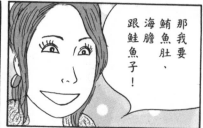

那我要鮪魚肚、海膽跟鮭魚子！

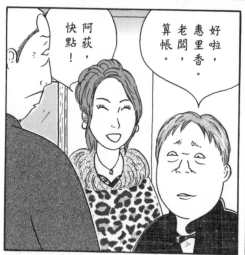

阿荻，快點！

好啦，惠里香。老闆，算帳。

‧‧‧‧‧‧

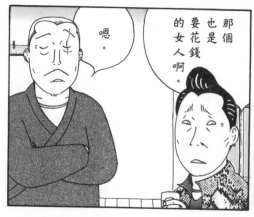

那個也是要花錢的女人啊。

嗯。

阿荻帶她去壽司店之後——

阿荻對那個
叫做惠里香的女孩
好像是認真的。
偶爾來店裡
吃滷心滷蛋配燒酒的時候
會抱怨：「真花錢……」
我說：「那就跟她分手啊」。
「會留下陰影吧，惠里香。」
說這種意亂情迷的話。
真是傻子。
然後阿荻有一天……

歡迎
光臨。

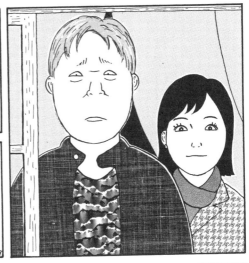

怎麼，
阿荻交女友
的口味變了？

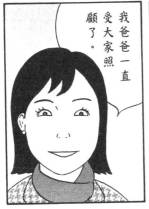

我爸爸一直
受大家照
顧了。

咕。

不行喔阿荻，
對這種正經的
女孩子
下毒手。

……

……

阿荻從來不回自己在中野的家，總是在黃金街遊蕩喝酒。

他女兒萌萌有事找他，只好特地去阿荻的店裡。

他住在四谷的公寓裡。

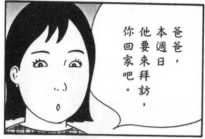

爸爸，本週日他要來拜訪，你回家吧。

?!

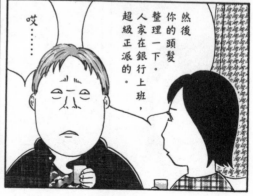

然後你的頭髮整理一下。人家在銀行上班，超級正派的。

哎……

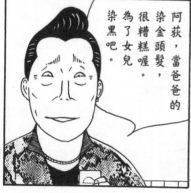

阿荻，當爸爸的染金頭髮，很糟糕喔。為了女兒染黑吧。

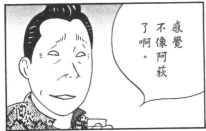

感覺不像阿荻了啊。

因此……

很帥又很正經。我不喜歡那種傢伙……

所以女兒的男朋友如何？

女兒的男朋友不管是怎樣的人，當爸爸的都不會滿意啦……

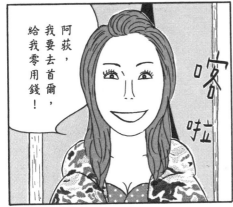

阿荻，我要去首爾，給我零用錢！

喀啦

又來了。

我這樣如何？

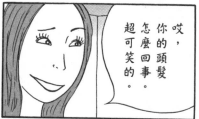

哎，你的頭髮怎麼回事..超可笑的。

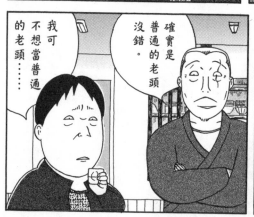

確實是普通的老頭沒錯。

我可不想當普通的老頭……

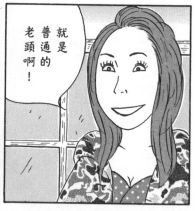

就是普通的老頭啊！

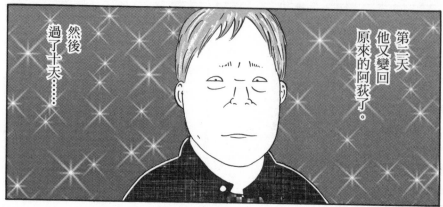

第二天他又變回原來的阿荻了。

然後過了十天……

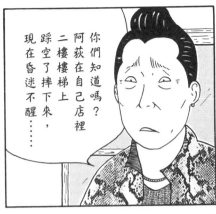

你們知道嗎？阿荻在自己店裡二樓樓梯上踩空了摔下來，現在昏迷不醒……

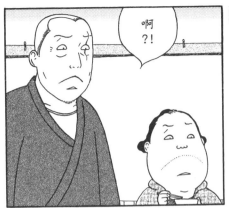

啊？！

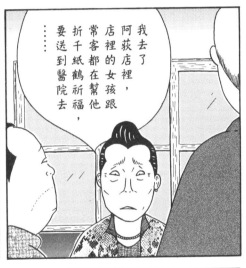

我去了阿荻店裡，店裡的女孩跟常客都在幫他折千紙鶴祈福，要送到醫院去……

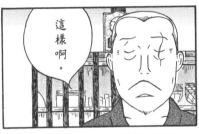

這樣啊。

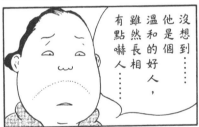

沒想到……他是個溫和的好人，雖然長相有點嚇人……

阿荻……四、五天前還來過呢……

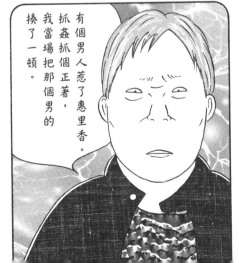

有個男人惹了惠里香。抓姦抓個正著，我當場把那個男的揍了一頓。

是上次帶回家的傢伙！我女兒我再也不讓他接近我女兒了。我讓他寫了切結書，叫他滾蛋。

咦……

你猜……那個男的是誰？

……是啊

阿荻也有當爸爸的樣子啊……

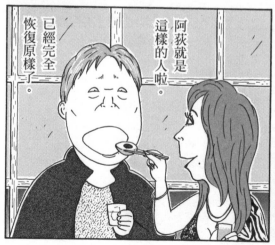

阿荻就是這樣的人啦。已經完全恢復原樣了。

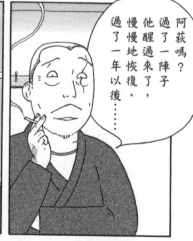

阿荻嗎？過了一陣子他醒過來了，慢慢地恢復。過了一年以後……

六四

老闆，有牛奶嗎，可以用大玻璃杯幫我裝半杯嗎？

雖然帶外食有點抱歉。

千繪邊說邊從包包拿出……

來，你要的牛奶。

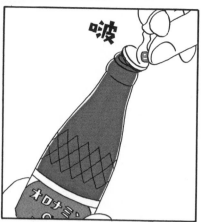

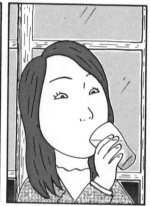

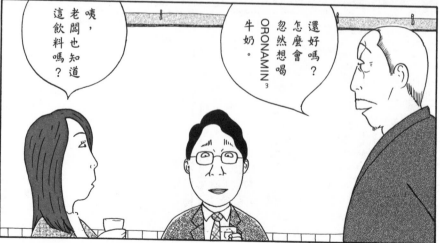

咦，老闆也知道這飲料嗎？

還好嗎？怎麼會忽然想喝ORONAMIN₃牛奶。

3「ORONAMIN C」日本大塚製藥的產品。

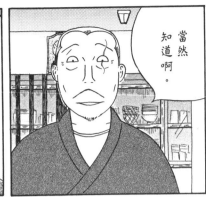

當然知道啊。

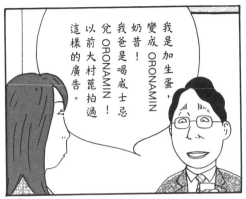

我是加生蛋，變成ORONAMIN奶昔！我爸是喝威士忌兌ORONAMIN！以前大村崑拍過這樣的廣告。

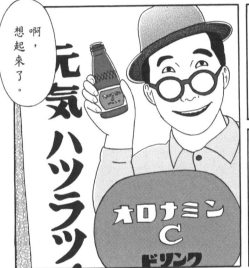

啊，想起來了。

是喔。

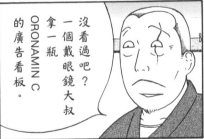

沒看過吧？一個戴眼鏡大叔拿一瓶ORONAMIN C的廣告看板。

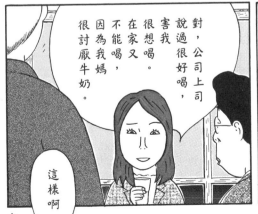

對，公司上司說過很好喝，害我很想喝。在家又不能喝，因為我媽很討厭牛奶。

這樣啊。

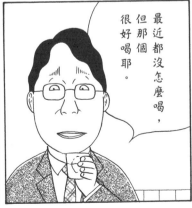

最近都沒怎麼喝，但那個很好喝耶。

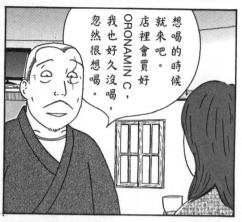

想喝的時候就來吧。店裡會買好ORONAMIN C，我也好久沒喝，忽然很想喝。

好喔！

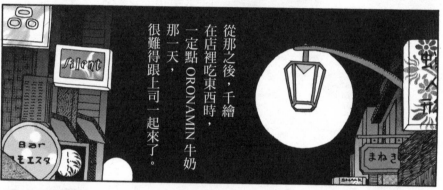

從那之後，千繪在店裡吃東西時，一定點ORONAMIN牛奶

那一天，很難得跟上司一起來了。

之前津島先生說想喝的飲料，我喝了之後，竟然就喜歡上了。

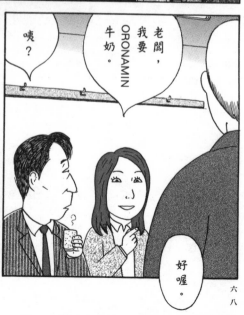

老闆，我要ORONAMIN牛奶。

咦？

我有說過？哈哈，那……我也來一杯。

好喔。

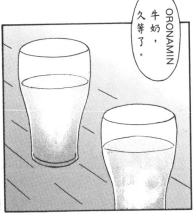

ORONAMIN牛奶，久等了。

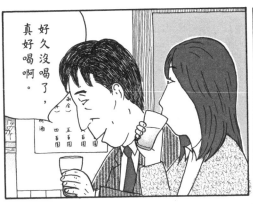

好久沒喝了，真好喝啊。

這樣啊……那你現在跟女兒住一起嗎？

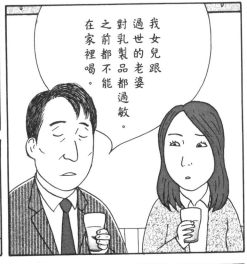

我女兒跟過世的老婆對乳製品都過敏。之前都不能在家裡喝。

對啊。不過很快女兒就要離開了。

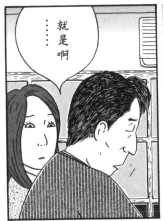

……就是啊

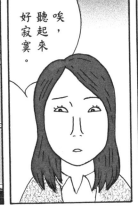

唉，聽起來好寂寞。

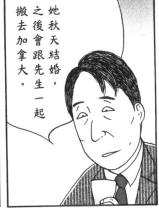

她秋天結婚，之後會跟先生一起搬去加拿大。

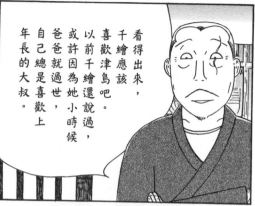

看得出來，千繪應該喜歡津島吧。以前千繪還說過，或許因為她小時候爸爸就過世，自己總是喜歡上年長的大叔。

小宮嗎?!

！　！

大山嗎?!

戴口罩你也認得出來呢。

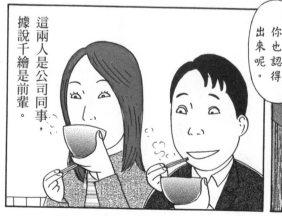

這兩人是公司同事，據說千繪是前輩。

七〇

真開心，可以和小宮一起吃飯。

是嗎？老闆，我要ORONAMIN牛奶。

我也要一杯！

ORONAMIN C加牛奶混合而成的飲料。

那是什麼？

ORONAMIN牛奶，久等了。

是不是？！

好喝！

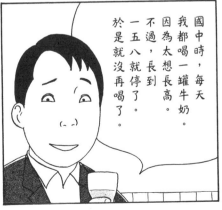

國中時，每天我都喝一罐牛奶。因為太想長高。不過，長到一五八就停了。於是就沒再喝了。

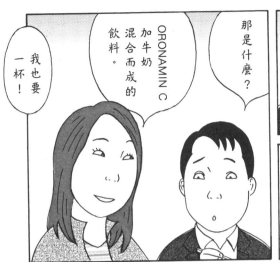

我念國中時，每天去補習班下課回家路上喝。為了豐胸。最後胸部都沒怎麼長，身高倒是一直長⋯⋯哈哈哈哈。

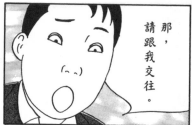

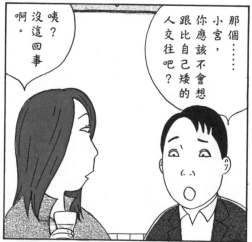

那，請跟我交往。

那個……小宮，你應該不會想跟比自己矮的人交往吧？

咦？沒這回事啊。

！

啊，這樣啊。

沮喪

對不起，我有喜歡的人了。

小宮喜歡的男人是怎樣的人啊……

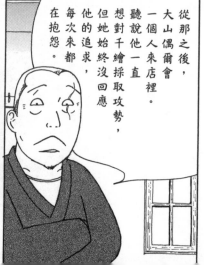

從那之後，大山偶爾會一個人來店裡。聽說他一直想對千繪採取攻勢，但她始終沒回應他的追求，每次來都在抱怨。

應該就是
津島先生吧。

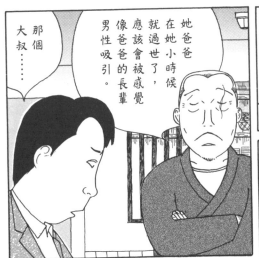

那個
大叔……

她爸爸
在她小時候
就過世了，
應該會被感覺
像爸爸的長輩
男性吸引。

津島
部長
?!

一個月後

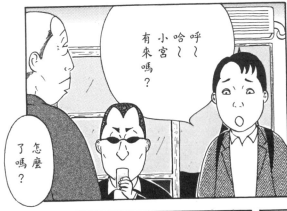

呼
～
哈
～
小宮
有來嗎？

怎麼
了嗎？

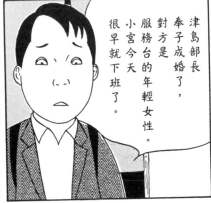

津島部長
奉子成婚了，
對方是
服務台的年輕女性。
小宮今天
很早就下班了。

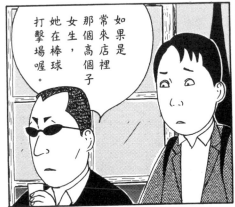

如果是
常來店裡
那個高個子
女生，
她在棒球
打擊場
喔。

．．．．．．

小宮！

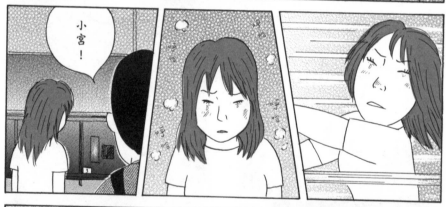

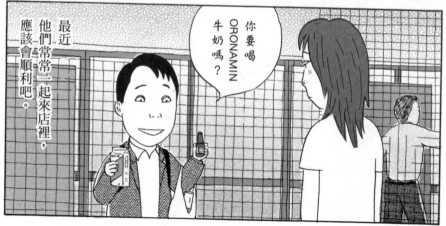

你要喝ORONAMIN牛奶嗎？

最近他們常常一起來店裡，應該會順利吧。

暫停營業

敬請見諒

老闆

暫停營業
敬請見諒
老闆

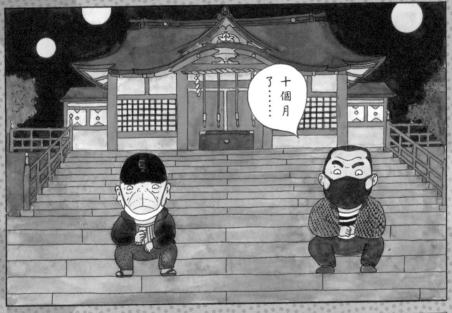

十個月了……

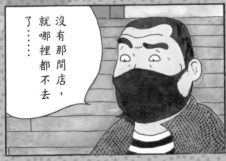

沒有那間店，就哪裡都不去了……

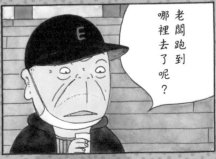

老闆跑到哪裡去了呢？

第 331 夜 ◎ 久等了！

咦，你們怎麼啦？

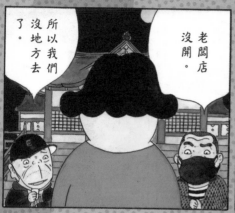

所以我們沒地方去了。

老闆店沒開。

我完全懂！！

是呀。老闆沒開店之後，我晚上就去吃拉麵，或去便利商店買，一不小心就吃多了。

好久不見真由美，你是不是變胖了？

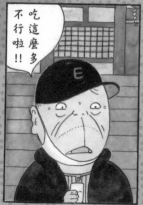

吃這麼多不行啦！！

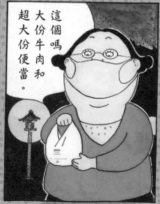

這個嗎大份牛肉和超大份便當。

真由美你手上拿的是什麼？

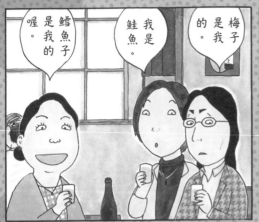

鱈魚是我的喔。

我是鮭魚。

梅子是我的。

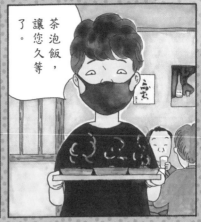

茶泡飯,讓您久等了。

開動了。

嗯——

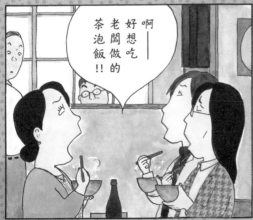

啊——好想吃老闆做的茶泡飯!!

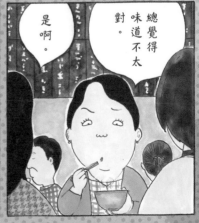

總覺得味道不太對。

是啊。

……

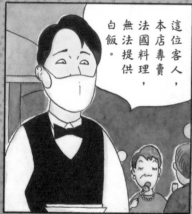

這位客人，本店專賣法國料理，無法提供白飯。

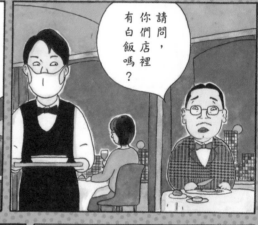

請問，你們店裡有白飯嗎？

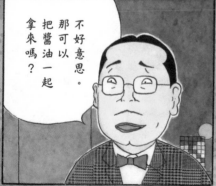

不好意思。那可以把醬油一起拿來嗎？

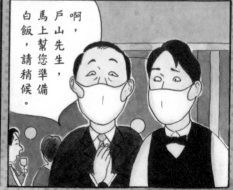

啊，戶山先生，馬上幫您準備白飯，請稍候。

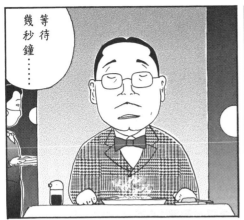

等待幾秒鐘⋯⋯

把奶油埋入白飯裡，

稍微攪拌一下⋯⋯

一點一點把醬油淋在白飯上。

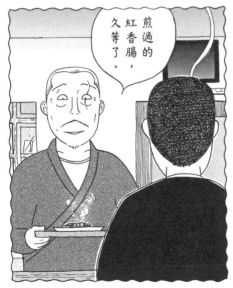

煎過的紅香腸，久等了。

⋯⋯

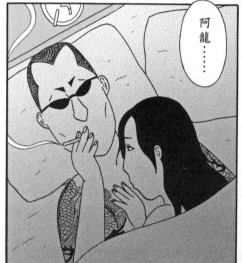

阿龍……

想別的女人嗎？

你在想什麼啊？

你們大家在做什麼？怎麼全聚在這裡了。

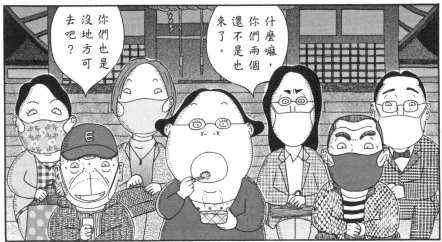

你們也是沒地方可去吧？

什麼嘛，你們兩個還不是也來了。

沒錯！

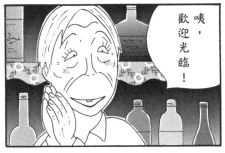

咦，歡迎光臨！

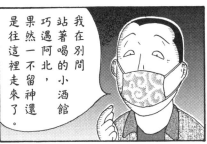

我在別間站著喝的小酒館巧遇阿北，果然一不留神還是往這裡走來了。

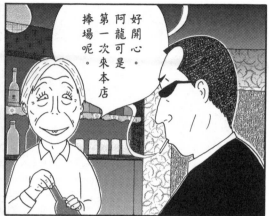

好開心。阿龍可是第一次來本店捧場呢。

請你喝,這是小壽壽特調。

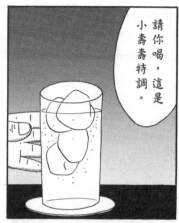

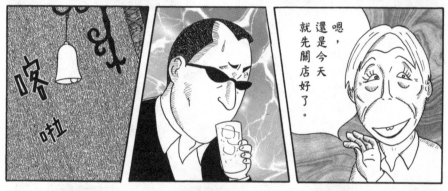

嗯,還是今天就先關店好了。

喀啦

我妨礙到您們了嗎?那麼,我離開好了。

不,沒事。

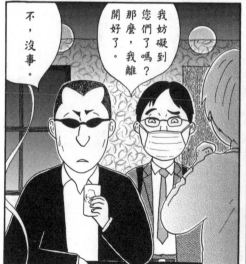

晚安。

啊──好可惡!

啊
……

那個，小幹，

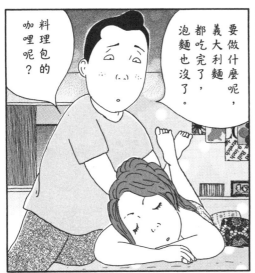

料理包的咖哩呢？

要做什麼呢，義大利麵都吃完了，泡麵也沒了。

人家肚子餓了，做點什麼來吃吧。

好想去外面吃東西。我來請客啦。

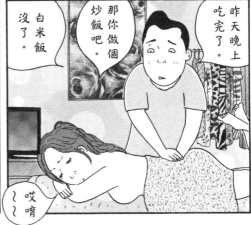

昨天晚上吃完了。

那你做個炒飯吧。

白米飯沒了。

哎唷～～

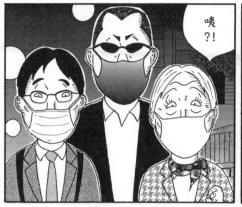

咦?!

啊?!

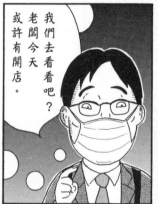

我們去看看吧?老闆今天或許有開店。

大家都是因為肚子有點餓。

好久不見。大家都在這裡做什麼?

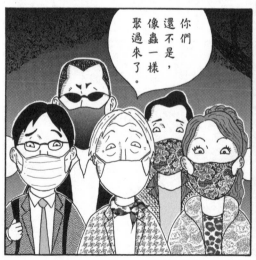

你們還不是,像蟲一樣,聚過來了。

大家都來了,怎麼了?

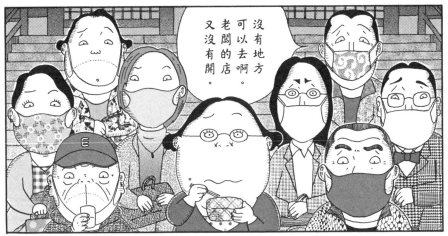

沒有地方可以去啊。老闆的店又沒有開。

對喔，老闆還沒開店。

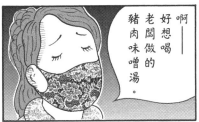

啊——好想喝老闆做的豬肉味噌湯。

難道深夜食堂關門了嗎？

的確最近有愈來愈多店家倒了。

咦！

?!

啊！

大家不要再講這種觸霉頭的事。

怎麼了？大家突然都來了！

噢！

不過，大家可以錯開時間嗎？現在保持社交距離很重要。

對不起，明天我就開店。

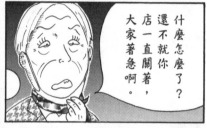

什麼怎麼了？還不就你店一直關著，大家著急啊。

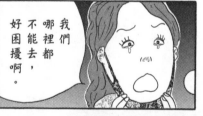

我們哪裡都不能去，好困擾啊。

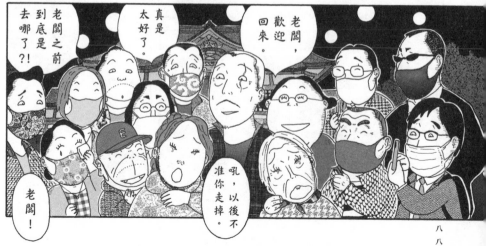

老闆，歡迎回來。

真是太好了。

老闆之前到底是去去哪裡了？！

吼，以後不准你走掉。

老闆！

第 332 夜 ◎ 味噌炸豬排

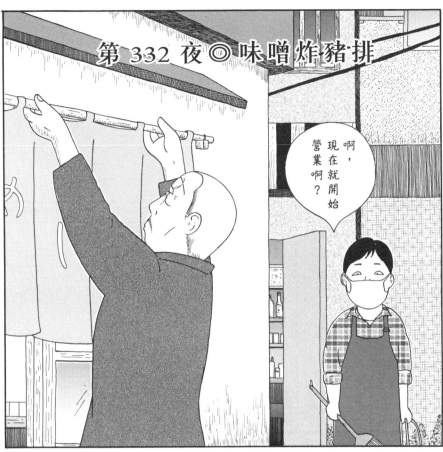

啊，現在就開始營業啊？

是啊，到處都提早關店，大家這麼努力，我這也不能任性啊。

也是啦。不這麼做就沒法生存。

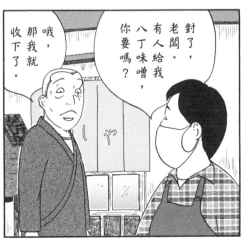

對了，老闆。有人給我八丁味噌，你要嗎？

哦，那我就收下了。

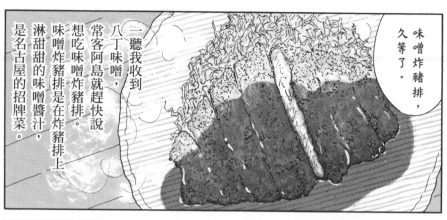

味噌炸豬排，久等了。

一聽我收到八丁味噌，就趕快說想吃味噌炸豬排。常客阿島味噌炸豬排是在炸豬排上淋甜甜的味噌醬汁，是名古屋的招牌菜。

怎麼，你想到什麼了嗎？

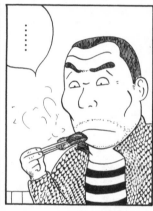

……

我想起了過去的一段感情。

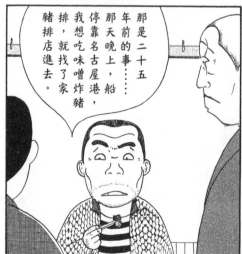

那是二十五年前的事……那天晚上，船停靠名古屋港，我想吃味噌炸豬排，就找了家豬排店進去。

那段感情跟味噌炸豬排有什麼關係嗎？

就在那時候，那個人，

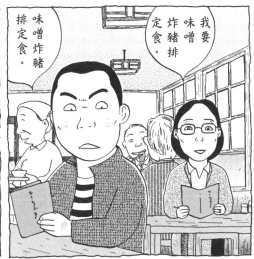

我要味噌炸豬排定食。

味噌炸豬排定食。

和我四目相對。

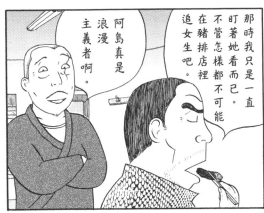

阿島真是浪漫主義者啊。

那時我只是一直盯著她看而已。不管怎樣都不可能在豬排店裡追女生吧。

只不過是看一眼，阿島就追到那個女人了嗎？不可能吧。

阿島，好久不見。

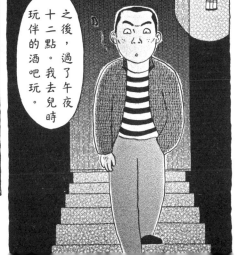

之後，過了午夜十二點。我去兒時玩伴的酒吧玩。

是啊⋯⋯

我們又見面了呢。

兩個小時後，我跟她就上床了。

後來因為暴風雨，延遲四天出航，我們就陷入熱戀。

真像電影才有的情節啊。

哦，很有一手嘛！現在看你，突然覺得超帥的耶。

那麼，後來呢？

聽說她大阿島八歲，那時在大學教法國文學。她的老公獨自在美國大學教書，她不久後也準備去美國……

據說離別的那一天，

兩個人流著淚，一起吃味噌炸豬排。

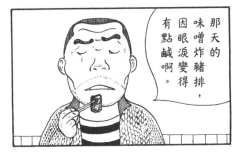

那天的味噌炸豬排，因眼淚變得有點鹹啊。

隔天——

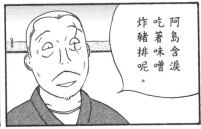

阿島含淚吃著味噌炸豬排呢。

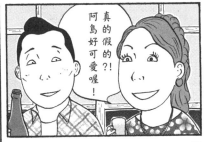

真的假的?!阿島好可愛喔！

真有意思！味噌炸豬排啊，真好耶。那位是常客嗎？

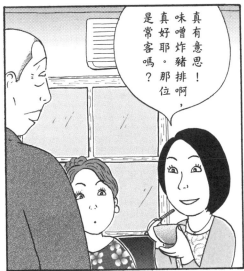

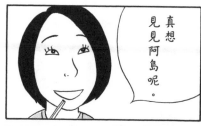

真想見見阿島呢。

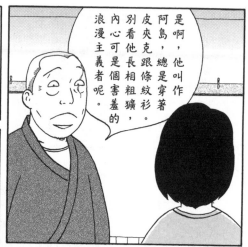

是啊，他叫作阿島，總是穿著皮夾克跟條紋衫。別看他長相粗獷，內心可是個害羞的浪漫主義者呢。

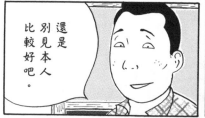

還是別見本人比較好吧。

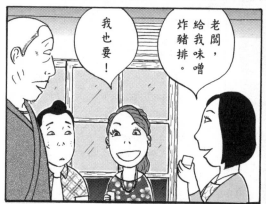

老闆，給我味噌炸豬排。

我也要！

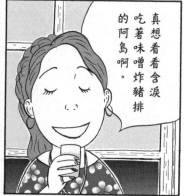

真想看看含淚吃著味噌炸豬排的阿島啊。

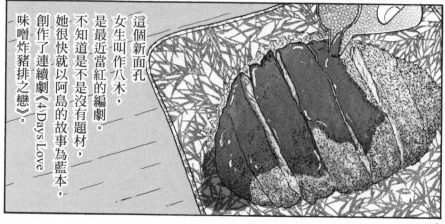

這個新面孔女生叫作八木，是最近當紅的編劇。不知道是不是沒有題材，她很快就以阿島的故事為藍本，創作了連續劇《4 Days Love──味噌炸豬排之戀》。

川北禮子。

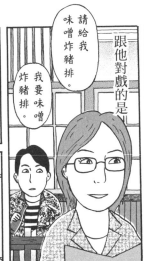

請給我味噌炸豬排。

我要味噌炸豬排。

跟他對戲的是

飾演阿島的是年輕帥哥演員本宮亮介。

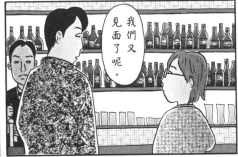

我們又見面了呢。

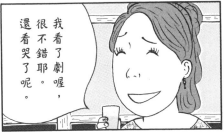

我看了劇喔，很不錯耶。還看哭了呢。

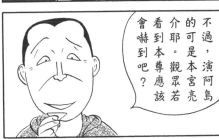

不過，演阿島的可是本宮亮介耶。觀眾若看到本尊應該會嚇到吧？

我想起了過去的一段感情。

歡迎光臨。

喲，等你很久了，帥哥！

喀啦

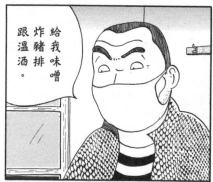

給我味噌炸豬排跟溫酒。

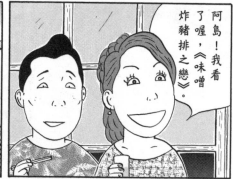

阿島！我看了喔，《味噌炸豬排之戀》。

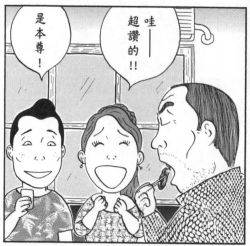

是本尊！

哇——超讚的！！

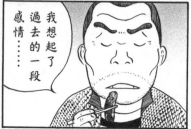

我想起了過去的一段感情……

就像這樣。

只是常客間是還好啦，

但是……

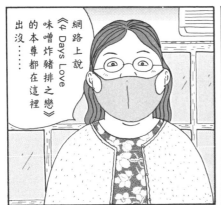

網路上說

《4 Days Love

味噌炸豬排之戀》

的本尊都在這裡

出沒……

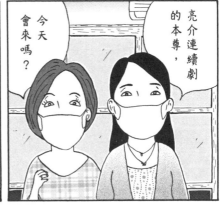

今天

會來嗎？

亮介連續劇

的本尊，

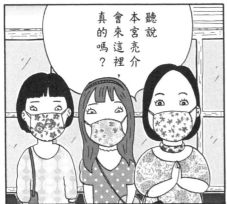

聽說

本宮亮介

會來這裡，

真的嗎？

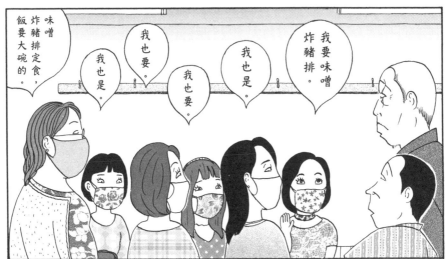

味噌

炸豬排定食，

飯要大碗的。

我也要。

我也是。

我也要。

我也是。

我要味噌

炸豬排。

歡迎光臨。
阿島,大家
都在等你呢。

喀啦

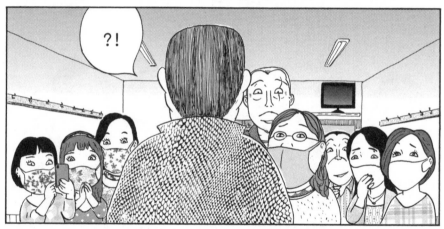

?!

話才說完,
阿島就紅著臉出去了。
真是個害羞的傢伙啊。

要⋯⋯要⋯
⋯要避免
群聚啊!

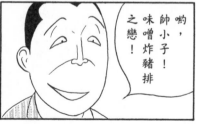

喲,帥小子!味噌炸豬排之戀!

第 333 夜 ◎ 南瓜天婦羅

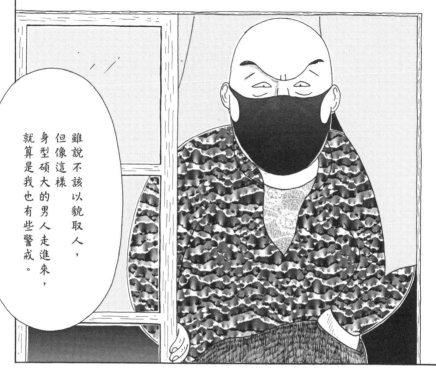

雖說不該以貌取人，但像這樣身型碩大的男人走進來，就算是我也有些警戒。

歡迎光臨。

南瓜天婦羅。

要喝點什麼嗎？

?!

茶就好了。抱歉啊，我不能喝酒。

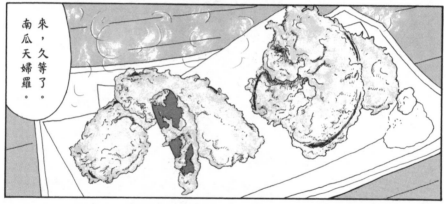

來，久等了。南瓜天婦羅。

……

喀滋

嗚

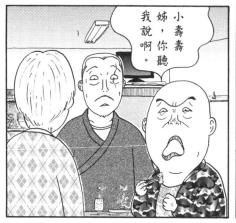

小壽壽姊，你聽我說啊。

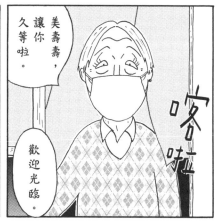

美壽壽，讓你久等啦。

歡迎光臨。

怎麼了啊？

我跟阿拓大吵了一架。

等我一下。老闆，老樣子！

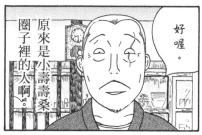

好喔。

原來是小壽壽桑圈子裡的人啊。

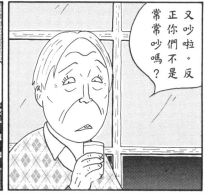

又吵啦。反正你們不是常常吵嗎？

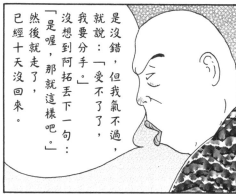

是沒錯，但我氣不過，就說：「受不了了，我要分手。」沒想到阿拓丟下一句：「是喔，那就這樣吧。」然後就走了，已經十天沒回來。

小壽壽姊，你說我該怎麼辦才好？

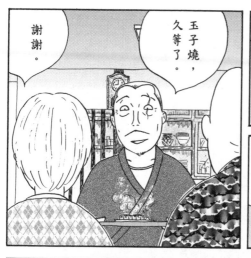

玉子燒，久等了。

謝謝。

哼，你這叫自作自受。

你們在一起生活幾年了啊？

三十七⋯⋯不，應該是三十八年吧。

那早就過了愛情保鮮期了吧。

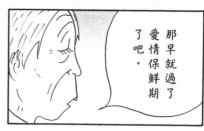

不會吧。

據說美壽壽和伴侶阿拓在新宿御苑前經營咖啡吧。小壽壽柔後來安撫了哭得死去活來的美壽壽，送他回家。

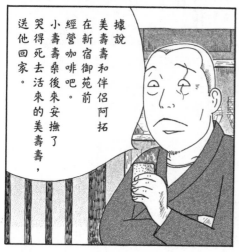

三天後──

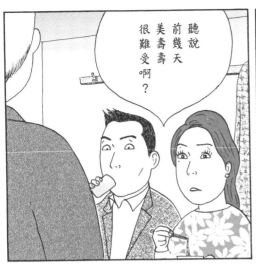

聽說
前幾天
美壽壽
很難受啊？

是啊，你從
小壽桑那裡
聽說的嗎？

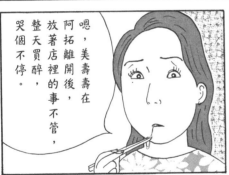

嗯，美壽壽在
阿拓離開後，
放著店裡
的事不管，
整天買醉，
哭個不停。

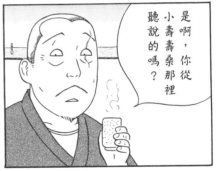

他明明
不能喝⋯⋯
喝下去的酒，
彷彿全都成了流
出來的眼淚呢。

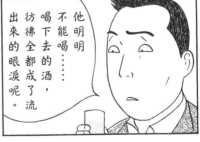

喀啦
喀啦

好。

我要南瓜天婦羅。

說他現在在石垣島。

那太好了！他寫了什麼啊？

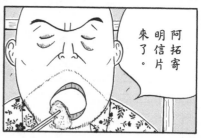

阿拓寄明信片來了。

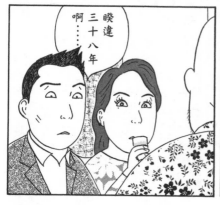

睽違三十八年……啊……

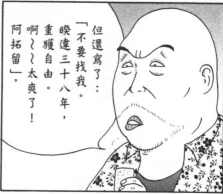

但還寫了：「不要找我。睽違三十八年，重獲自由。啊～～太爽了！阿拓留」。

愚人節
啊……

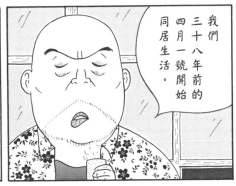

我們三十八年前的四月一號開始同居生活。

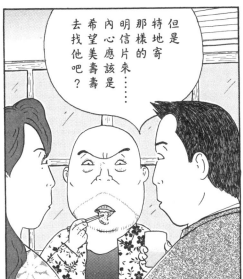

但是特地寄那樣的明信片來……內心應該是希望美壽壽去找他吧?

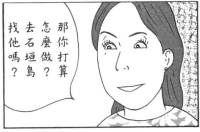

那你打算怎麼做?去石垣島找他嗎?

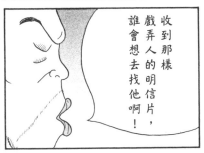

收到那樣戲弄人的明信片,誰會想去找他啊!

是這樣沒錯喔!

是啊。一定是這樣啦,美壽壽。

嗯……或許真的是這樣。

去了
石垣島嗎？

曬得黝黑的美壽壽再度
來到店裡，
是在約兩週之後。

……

你找到他了啦。
可真厲害。

那種傢伙，
我再也不想
看到他的
臉。

見到
阿拓
了嗎？

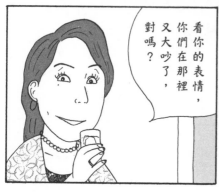

看你的表情，
你們在那裡
又大吵了，
對嗎？

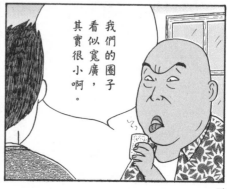

我們的圈子
看似寬廣，
其實很小啊。

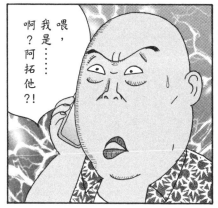

喂，我是……
啊？阿拓他？！

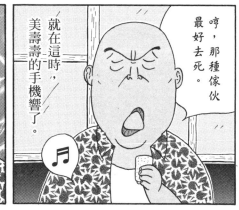

哼，那種傢伙最好去死。

就在這時，美壽壽的手機響了。

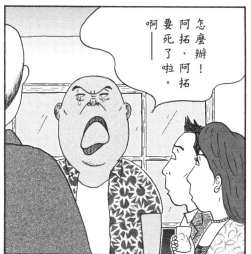

啊——
怎麼辦！阿拓、阿拓要死了啦。

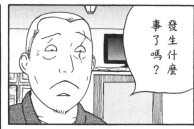

發生什麼事了嗎？

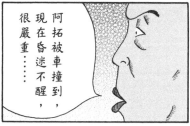

阿拓被車撞到，現在昏迷不醒，很嚴重……

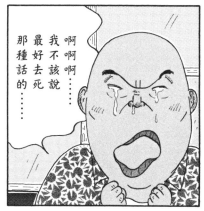

啊啊啊……我不該說最好去死那種話的……

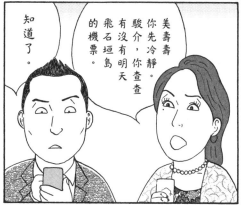

美壽壽你先冷靜。駿介，你查查有沒有明天飛石垣島的機票。

知道了。

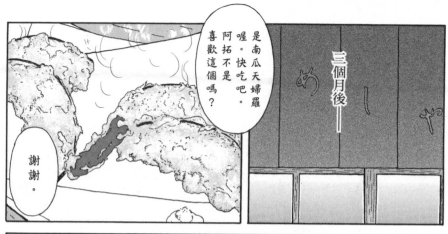

三個月後——

是南瓜天婦羅喔。快吃吧。阿拓不是喜歡這個嗎？

謝謝。

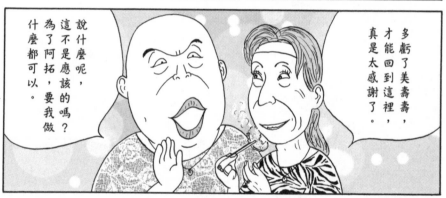

多虧了美壽壽，才能回到這裡，真是太感謝了。

說什麼呢，這不是應該的嗎？為了阿拓，要我做什麼都可以。

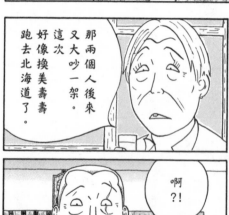

那兩個人後來又大吵一架。這次好像換美壽壽跑去北海道了。

據說美壽壽片刻不離地照顧阿拓，每天早晚還灑水淨身，向石垣島的神明祈求。在那之後又過了一個月……

啊?!

第 334 夜 ◎ 韓式涼拌黃豆芽

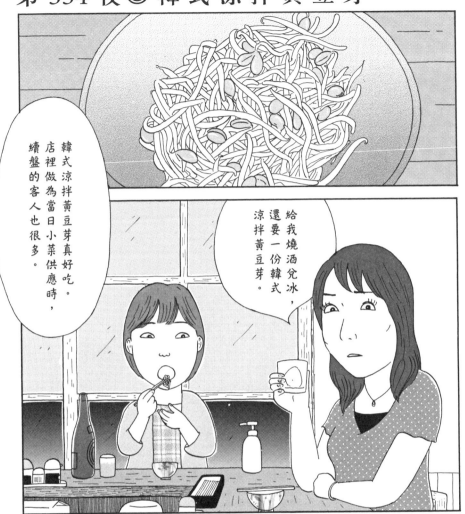

韓式涼拌黃豆芽真好吃。店裡做為當日小菜供應時，續盤的客人也很多。

給我燒酒兌冰，還要一份韓式涼拌黃豆芽。

啊，也請給我韓式涼拌黃豆芽。

好喔。

是的。

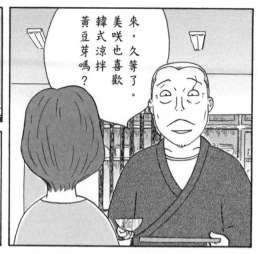

來，久等了。美咲也喜歡韓式涼拌黃豆芽嗎?

老闆果然也覺得年輕妹子比較好。

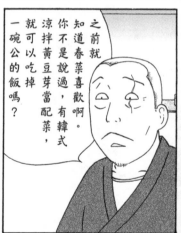

之前就知道春菜喜歡啊。你不是說過,有韓式涼拌黃豆芽當配菜,就可以吃掉一碗公的飯嗎?

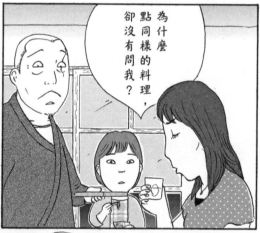

為什麼點同樣的料理,卻沒有問我?

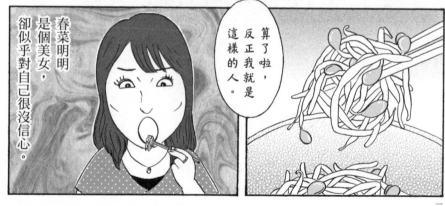

算了啦,反正我就是這樣的人。

春菜明明是個美女,卻似乎對自己很沒信心。

一一〇

發生什麼事了嗎？

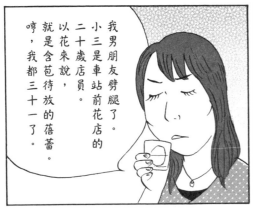

我男朋友劈腿了。
小三是車站前花店的二十歲店員。
以花來說，就是含苞待放的蓓蕾。
哼，我都三十一了。

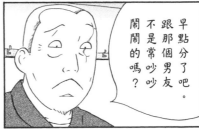

早點分了吧。
跟那個男友不是常吵吵鬧鬧的嗎？

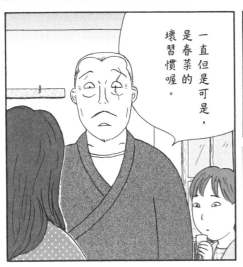

一直但是可是，是春菜的壞習慣喔。

但是……

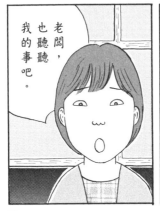

老闆，也聽聽我的事吧。

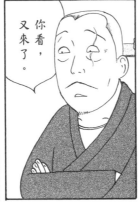

你看，又來了。

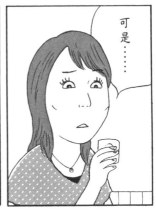

可是……

怎麼了嗎？

今天我去池袋很準的算命師那裡算命。

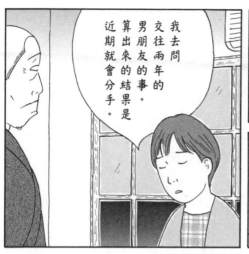

我去問交往兩年的男朋友的事。算出來的結果是近期就會分手。

被那麼一說，我當場大哭。

你還太年輕了啦。

通常會去算男朋友的事，都是因為感情不順。光是看你的臉，連我都會算了。你不曉得我砸過多少錢在算命上！

早點分手吧，別浪費時間了啦。

一直但是可是，只是讓自己愈傷愈深而已！所以你要主動提分手。

……但是

就是這樣！我會甩了他，你也這樣做吧。我們今天就兩個女生喝通宵。

什麼嘛！自己明明一清二楚。

一週後──

め
し

好，知道了。

他傳Line來了。

一直不回訊息的男朋友終於回我，說他喜歡我，還忘不了我……

老闆你覺得呢？

咦?!不久前你不是才說要跟春菜一起甩了對方嗎？

但是……

歡迎光臨。

嘓啦

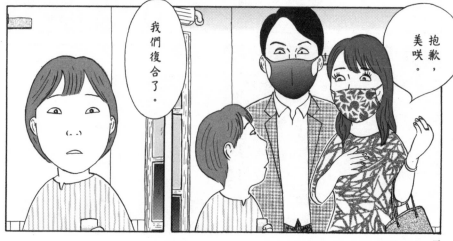

我們復合了。

抱歉，美咲。

……

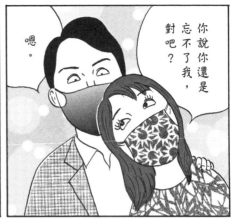

你說你還是忘不了我，對吧？

嗯。

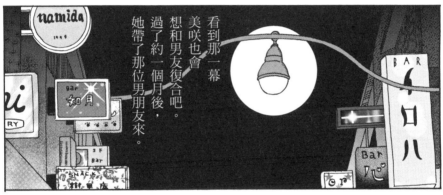

看到那一幕美咲也會想和男友復合吧。

過了約一個月後，她帶了那位男朋友來。

來，這個。

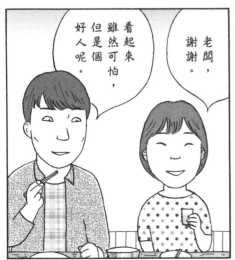

看起來雖然可怕，但是個好人呢。

老闆，謝謝。

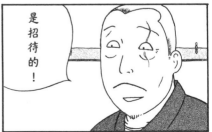

是招待的！

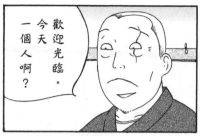

歡迎光臨。今天一個人啊？

給我燒酒兌冰。

嗒啦

一個人不行嗎？那傢伙下次要是再讓我遇見，一定要殺了他。

不好意思啊，來，坐吧。

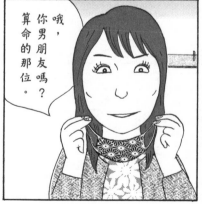

哦，你男朋友嗎？算命的那位。

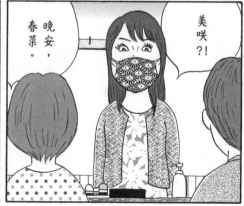

美咲？！

晚安，春菜。

美咲你該不會去算了我們的事吧？

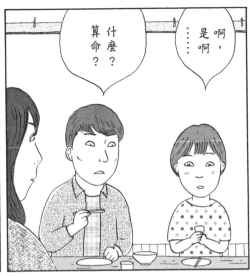

啊，是啊……

什麼？算命？

嗯……

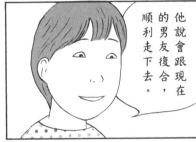

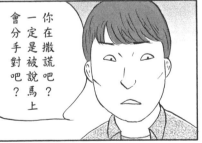

那算命師怎麼說？

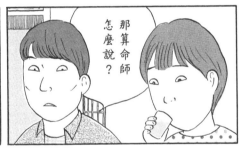

他說會跟現在的男友復合，順利走下去。

你在撒謊吧？一定是被說馬上會分手對吧？

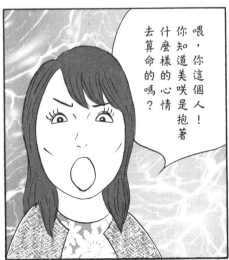

喂，你知道美咲是抱著什麼樣的心情去算命的嗎？你這個人！

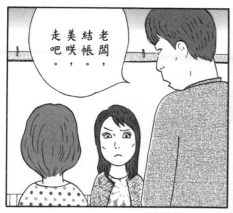

老闆，結帳，美咲，走吧。

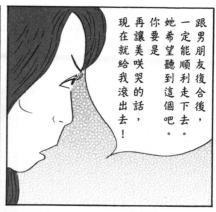

跟男朋友復合後，一定能順利走下去。她希望聽到這個吧。你要是再讓美咲哭的話，現在就給我滾出去！

我想留在這裡。要走的話，你一個人走。

走了啦，美咲！

韓式涼拌黃豆芽還有剩呢。

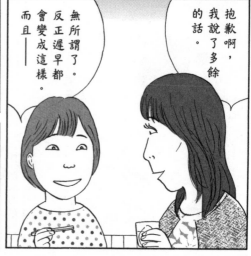

抱歉啊，我說了多餘的話。

無所謂了。反正遲早都會變成這樣。而且——

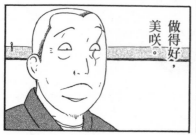

做得好，美咲。

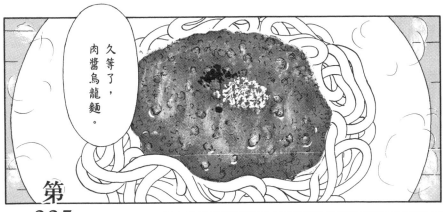

久等了，肉醬烏龍麵。

第335夜◎肉醬烏龍麵

看吧，我就說這家店只要你點餐，什麼都能做吧！

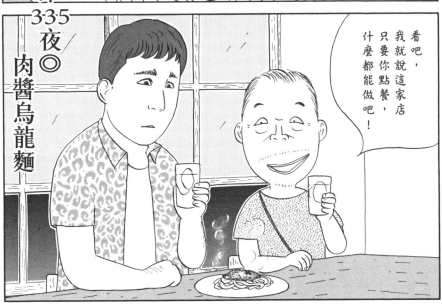

真的耶！我開動了。

今晚，星叔也帶了不知道哪家餐飲店認識的，外國長相的年輕人來。

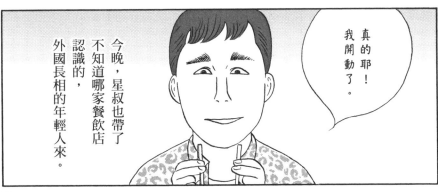

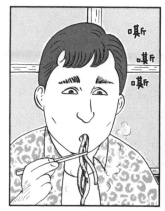

嘶
嘶
嘶

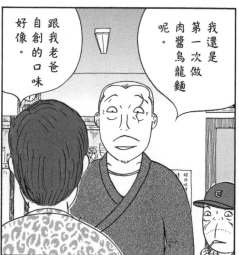

好像

跟我老爸自創的口味

我還是第一次做肉醬烏龍麵呢。

怎麼樣?

好吃。不愧是專業的。烏龍麵很有嚼勁。

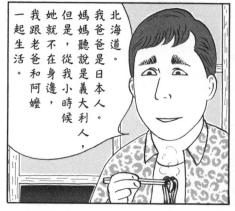

北海道。我爸爸是日本人。媽媽聽說是義大利人,但是,從我小時候她就不在身邊,我跟老爸和阿嬤一起生活。

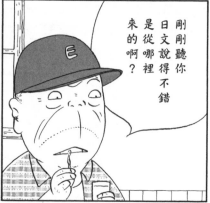

剛剛聽你日文說得不錯是從哪裡來的啊?

唔，這樣啊。

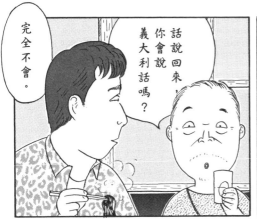

完全不會。

話說回來，你會說義大利話嗎？

他一臉外國人樣，名字卻叫佐藤塔堤歐。聽說是在老家當地大學畢業後才到東京來，現在從事建築相關工作。好像喜歡上店裡的肉醬烏龍麵，之後就經常來。

嘶嘶嘶

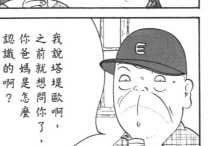

我說塔堤歐啊，之前就想問你了，你爸媽是怎麼認識的啊？

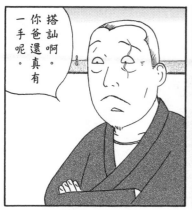

搭訕啊。你爸還真有一手呢。

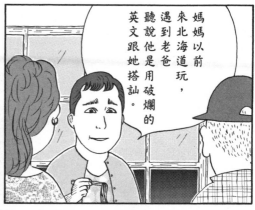

媽媽以前來北海道玩，遇到老爸聽說他是用破爛的英文跟她搭訕。

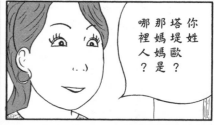

你姓塔堤歐？那媽媽是哪裡人？

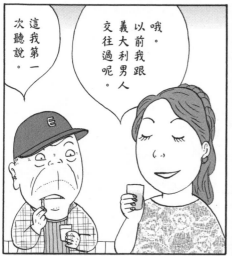

這我第一次聽說。

哦。以前我跟義大利男人交往過呢。

媽媽聽說是義大利人。

Taddeo
?!

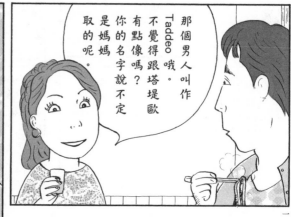

那個男人叫作Taddeo哦。不覺得跟塔堤歐有點像嗎？你的名字說不定是媽媽取的呢。

一二三

Buonasera.

一週之後——

花園一番街

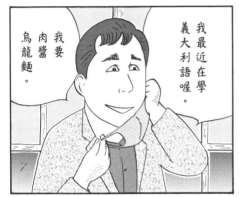

我最近在學義大利語喔。

我要肉醬烏龍麵。

……

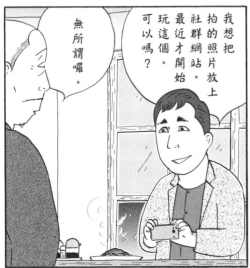

無所謂囉。

我想把拍的照片放上社群網站。最近才開始玩這個。可以嗎?

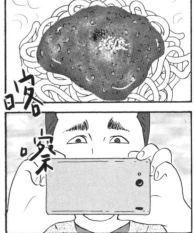

嗒嚓

兩個月後——

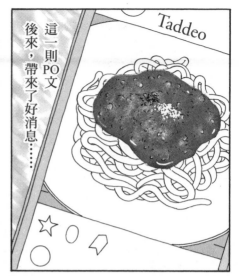

這一則PO文後來,帶來了好消息……

Taddeo

怎麼樣?你會說義大利語了嗎?

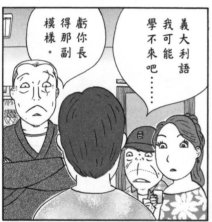

義大利語我可能學不來吧……

虧你長得那副模樣。

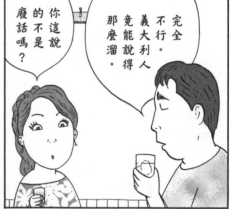

你這說的不是廢話嗎?

完全不行。義大利人竟能說得那麼溜。

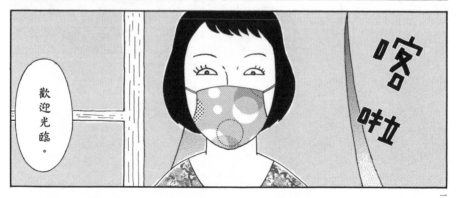

歡迎光臨。

喀啦

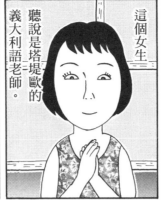

這個女生……

聽說是塔堤歐老師的義大利語老師。

祥子小姐，你怎麼會來？

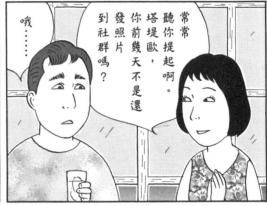

常常聽你提起啊。

塔堤歐，你前幾天不是還發照片到社群嗎？

哦……

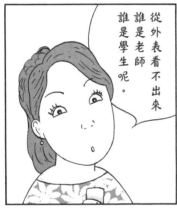

從外表看不出來誰是老師誰是學生呢。

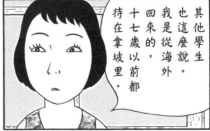

其他學生也這麼說。我是從海外回來的，十七歲以前都待在拿坡里。

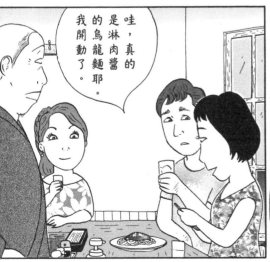

哇，真的是淋肉醬的烏龍麵耶。

我開動了。

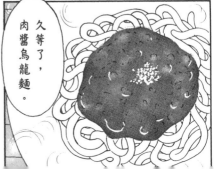

久等了，肉醬烏龍麵。

那天，兩人一起離開店裡。

之後，塔堤歐有一陣子不再出現。久違地再次露面是新年的時候。

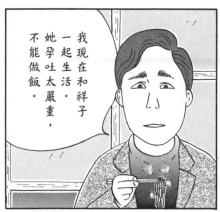

我現在和祥子一起生活。她孕吐太嚴重，不能做飯。

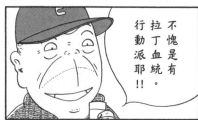

不愧是有拉丁血統。行動派耶!!

嘶嘶嘶

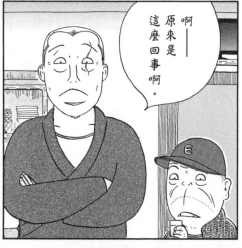

啊——原來是這麼回事啊。

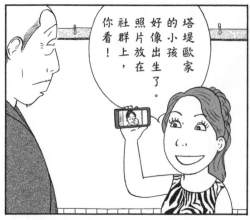

塔堤歐家的小孩好像出生了。照片放在社群上，你看！

在那之後又過了半年。

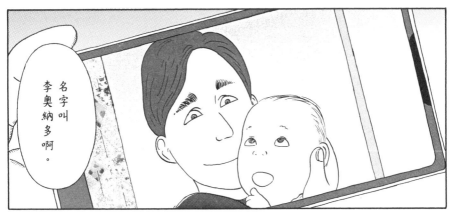

名字叫李奧納多啊。

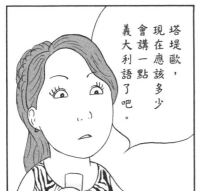

塔堤歐，現在應該多少會講一點義大利語了吧。

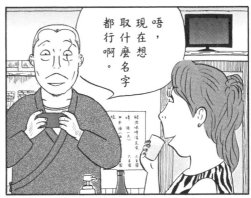

唔，現在想取什麼名字都行啊。

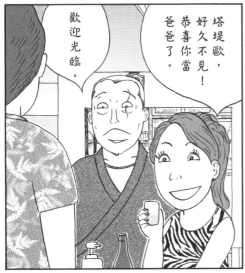

歡迎光臨。

塔堤歐，好久不見！恭喜你當爸爸了。

說人人到——

大家好。

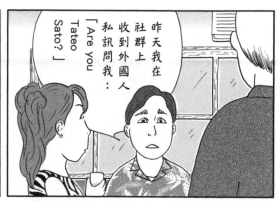

昨天我在社群上收到外國人私訊問我：「Are you Tateo Sato?」

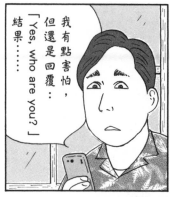

我有點害怕，但還是回覆：「Yes, who are you?」結果……

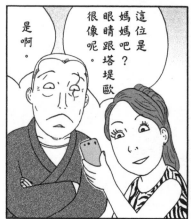

這位是媽媽吧？眼睛跟塔堤歐很像呢。

是啊。

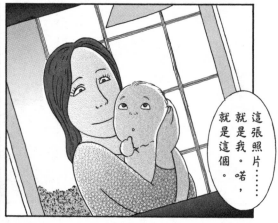

這張照片……就是我。唔，就是這個。

但是她是怎麼認出你的？

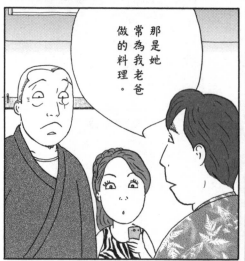

那是她常為我老爸做的料理。

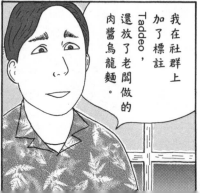

我在社群上加了標註Taddeo，還放了老闆做的肉醬烏龍麵。

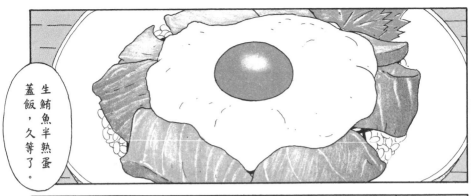

生鮪魚半熟蛋蓋飯，久等了。

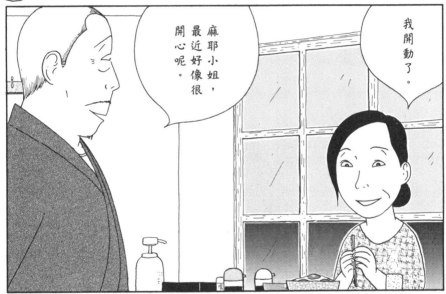

我開動了。

麻耶小姐，最近好像很開心呢。

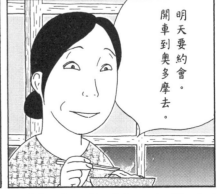

明天要約會。開車到奧多摩去。

第 336 夜 ◎ 生鮪魚半熟蛋蓋飯

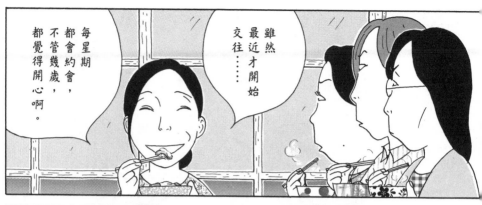

雖然最近才開始交往……

每星期都會約會，不管幾歲，都覺得開心啊。

那個，不好意思，請問是哪裡認識的？

您的對象是？

小我四歲的公務員。

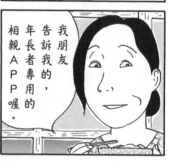

我朋友告訴我的，年長者專用的相親APP喔。

不可能沒結過婚吧。

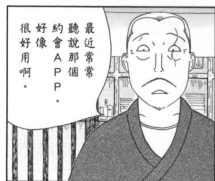

最近常常聽說那個約會APP。好像很好用啊。

他離過一次婚。三年前離的，好像有個上大學的女兒。

不覺得好用。

完全，

我們，

那個……可能是要看人吧。

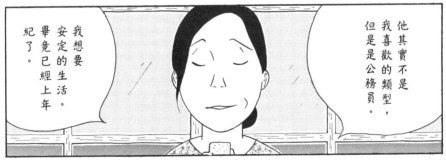他其實不是我喜歡的類型，但是是公務員。

我想要安定的生活。畢竟已經上年紀了。

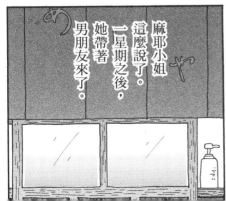麻耶小姐這麼說了。一星期之後，她帶著男朋友來了。

嗯。

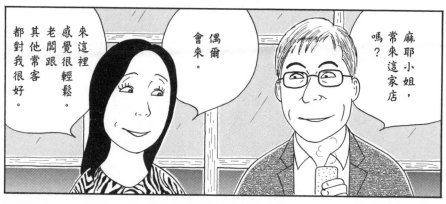

麻耶小姐，常來這家店嗎？

偶爾會來。

來這裡感覺很輕鬆。老闆跟其他常客都對我很好。

我叫山根。你們怎麼好像糖果合唱團一樣啊。

美紀。

我是香奈。

我是留美。

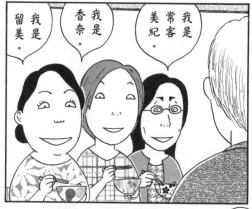

生鮪魚半熟蛋蓋飯，久等了。

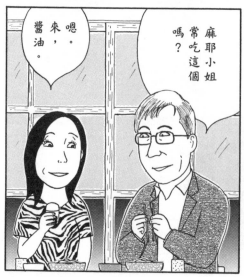

麻耶小姐常吃這個嗎？

嗯。來，醬油。

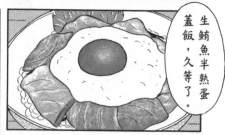

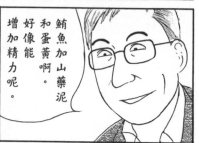

鮪魚加山藥泥和蛋黃啊。好像能增加精力呢。

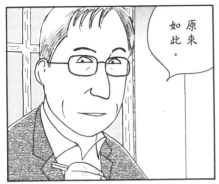

原來如此。

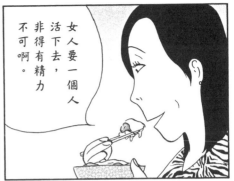

女人要一個人活下去，非得有精力不可啊。

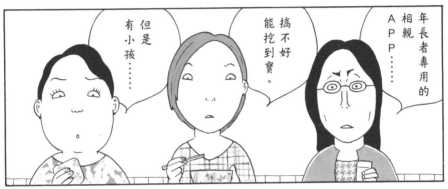

年長者專用的相親ＡＰＰ……

搞不好能挖到寶。

但是有小孩……

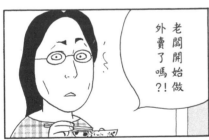

老闆開始做外賣了嗎？!

三週後

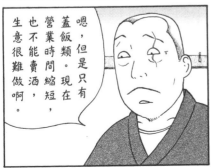

嗯，但是只有蓋飯類。現在營業時間縮短，也不能賣酒，生意很難做啊。

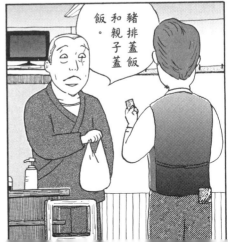

豬排蓋飯和親子蓋飯。

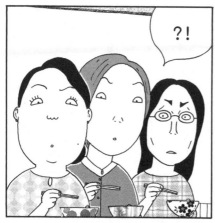

?!

大家好。

麻耶小姐有這麼大的兒子啊。

我開動了。

沒聽說過。

我叫大輔。媽媽承蒙照顧了。

唉喲,我沒說過嗎?

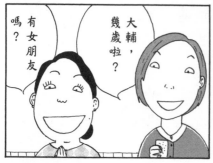

大輔,幾歲啦?

有女朋友嗎?

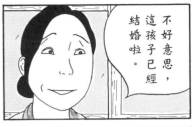

不好意思，這孩子已經結婚啦。

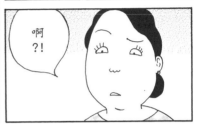

啊？！

上個月女兒出生了。

我太太身體不太好……

今天是來拜託媽媽，看能不能幫忙照顧女兒一陣子。

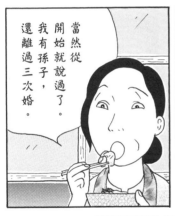

當然從開始就說過了。我還有孫子，還離過三次婚。

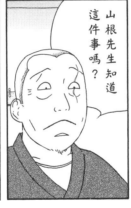

山根先生知道這件事嗎？

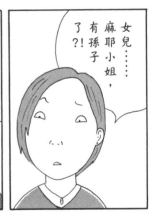

女兒……麻耶小姐，有孫子了？！

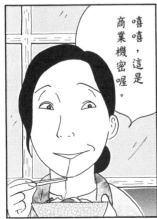

嘻嘻，這是商業機密喔。

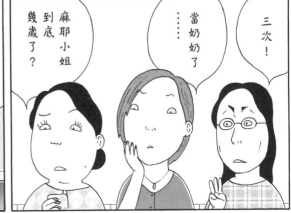

麻耶小姐到底幾歲了？

……當奶奶了

三次！

在那之後，麻耶小姐就沒來過了。茶泡飯三姐妹則是一如既往。

來，久等了。

看起來像樣，又有錢的年長人士，還真不多呢。

嗯。頭髮還是要有的。

只要有錢，沒頭髮我也可以。

喂喂，這是打算開始當人家後媽了嗎？

歡迎光臨。

大家好。

麻耶小姐?！看起來好憔悴，都快認不出來了。

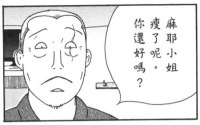

麻耶小姐瘦了呢。你還好嗎？

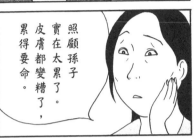

照顧孫子實在太累了。皮膚都變糟了，累得要命。

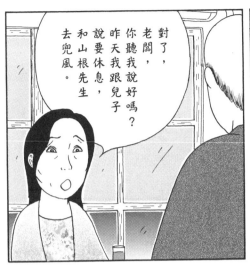

對了，老闆，你聽我說好嗎？昨天我跟兒子說要休息，和山根先生去兜風。

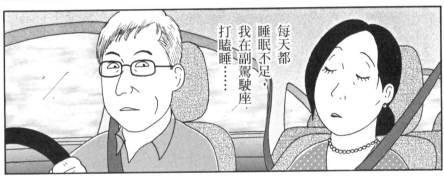

每天都睡眠不足，我在副駕駛座打瞌睡……

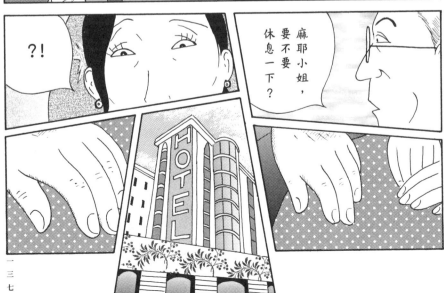

麻耶小姐，要不要休息一下？

?!

然後呢？怎麼樣啦？

就在那時，手機響了。我兒子說：「快點回來吧。」

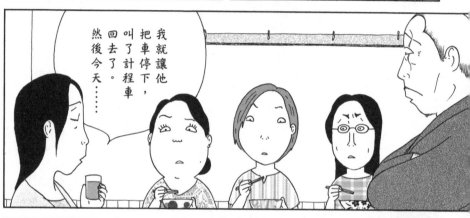

然後今天……我就讓他把車停下，叫了計程車回去了。

山根先生傳簡訊來，說不再跟我交往了。我好後悔啊。

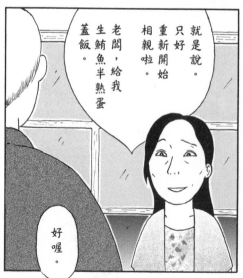

就是說。只好重新開始相親啦。

老闆，給我生鮪魚半熟蛋蓋飯。

好喔。

我明白。被沒有很喜歡的人甩了，真的特別不爽呢。

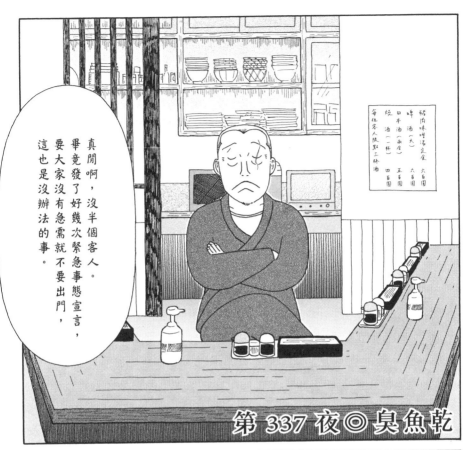

豬肉味噌湯定食　六百圓
啤酒（大）　六百圓
日本酒（兩合）　五百圓
燒酒（一杯）　四百圓
每位客人限點三杯酒

真閒啊，沒半個客人。
畢竟發了好幾次緊急事態宣言，
要大家沒有急需就不要出門，
這也是沒辦法的事。

第337夜◎臭魚乾

而且要縮短營業時間，
也不能供酒……

唉……

要是平常，
這時間
通常就會
有人進來……

啊
—

啊，
對了！

沒半個人啊。

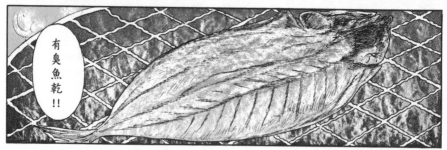

有臭魚乾!!

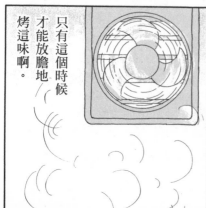

只有這個時候
才能放膽地
烤這味啊。

嗯⋯⋯
就是
這味道！

現在不能供酒喔。

在烤臭魚乾？那給我來一杯吧。

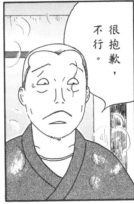

很抱歉，不行。

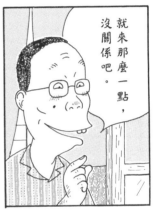

就來那麼一點，沒關係吧。

那就算了。小氣鬼！

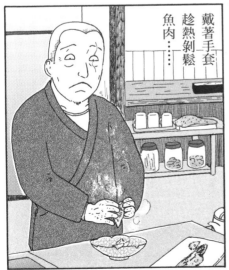

戴著手套趁熱剝鬆魚肉⋯⋯

酒只要喝起來就會沒完沒了啊⋯⋯

⋯⋯

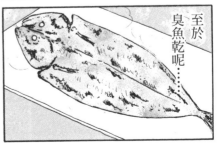

至於臭魚乾呢⋯⋯

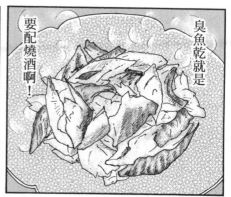

臭魚乾就是要配燒酒啊！

今天也早早收店。在這之前，

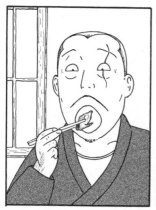

門打開一點縫隙好了，否則臭魚乾的味道會揮之不散。

嗯～～

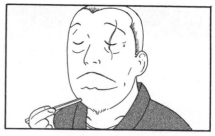

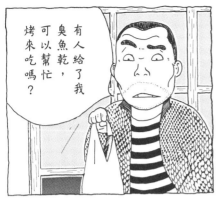

說到臭魚乾，以前，阿島帶著魚乾來過……

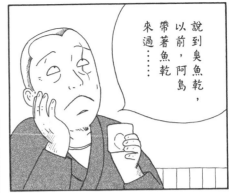

有人給了我臭魚乾，可以幫忙烤來吃嗎？

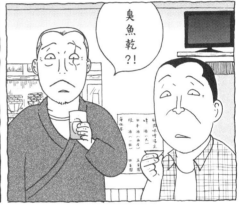

臭魚乾?!

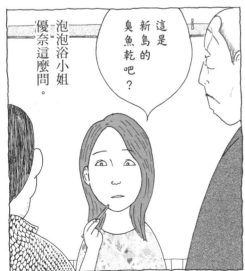

泡泡浴小姐優奈這麼問。

這是新島的臭魚乾吧？

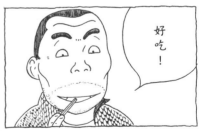

好吃！

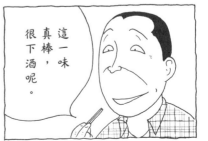

這一味真棒，很下酒呢。

喔，對啊。
你知道啊？

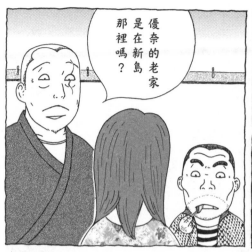

優奈的老家
是在新島
那裡嗎？

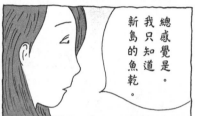

總感覺是。
我只知道
新島的魚乾。

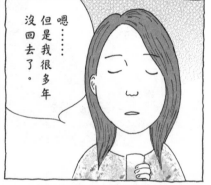

嗯……
但是我很多年
沒回去了。

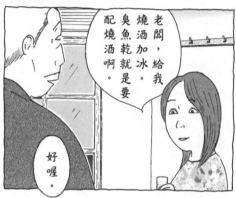

老闆，給我
燒酒加冰。
臭魚乾就是要
配燒酒啊。

好喔。

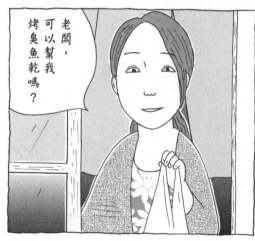

老闆，
可以幫我
烤臭魚乾嗎？

之後
偶爾二到
凌晨四點—

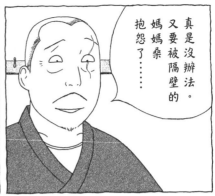

真是沒辦法。又要被隔壁的媽媽桑抱怨了⋯⋯

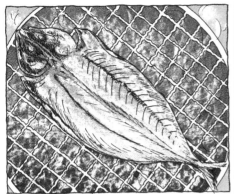

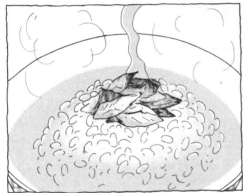

阿嬤以前也很常吃啊⋯⋯

我呢最喜歡臭魚乾茶泡飯了。開動了。

⋯⋯

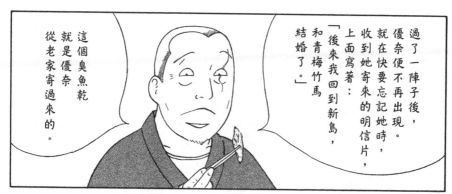

過了一陣子後，優奈便不再出現。就在快要忘記她時，收到她寄來的明信片，上面寫著：

「後來我回到新島，和青梅竹馬結婚了。」

這個臭魚乾就是優奈從老家寄過來的。

你也被臭魚乾的味道吸引過來啦。

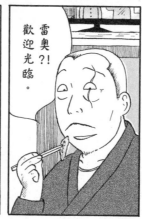

雷奧？！歡迎光臨。

喵～

肚子餓了嗎？我給你做貓飯。

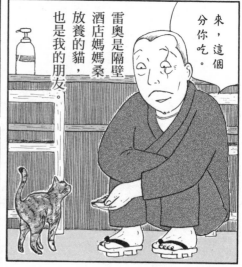

來，這個分你吃。

雷奧是隔壁酒店媽媽桑放養的貓，也是我的朋友。

協助／東京西荻窪「CatRoom Corne」

歡迎光臨，真由美。要幫你做泡菜豬肉嗎？

貓飯也不錯啦。但能幫我做點什麼有飽足感的東西嗎？

老闆，給我來點老樣子。

戶山先生，歡迎光臨。

那我就來個奶油飯吧。

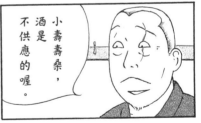

小壽壽桑，酒是不供應的喔。

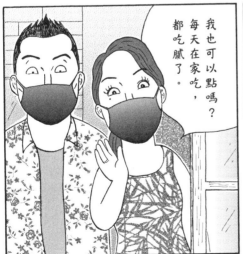

我也可以點嗎？每天在家吃，都吃膩了。

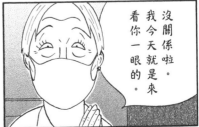

沒關係啦。我今天就是來看你一眼的。

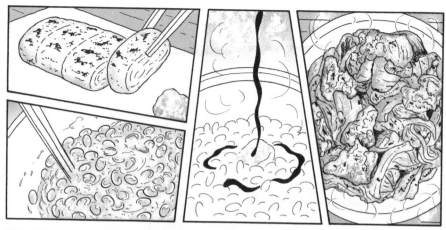

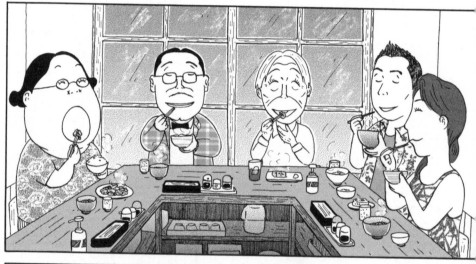

對了，雷奧，

謝謝你

帶了

這麼多客人過來。

在這個非常時期，

這情景還真讓人寬慰。

深夜食堂YY0324

深夜食堂 24

作者

安倍夜郎（Abe Yaro）

一九六三年二月二日生。曾任廣告導演，二〇〇三年以
《山本掏耳店》獲得「小學館新人漫畫大賞」之後正
式在漫畫界出道，成為專職漫畫家。
《深夜食堂》在二〇〇六年開始連載。二〇一〇年獲得
「第五十五回小學館漫畫賞」及「第三十九回漫畫家協
會賞大賞」。由於作品氣氛濃郁、風格特殊，七度改編
影視。二〇一五年首度改編成電影，二〇一六年再拍電
影續集。

譯者

丁世佳

以文字轉換糊口已逾半生，除《深夜食堂》外，尚有英
日文譯作散見各大書店。近日重操舊業，再度邁入有
聲領域，敬請期待新作。

裝幀設計　黑木香
美術設計　佐藤千惠＋Bay Bridge Studio
版面構成　張添威
內頁排版　呂昀禾
手寫字體　鹿夏男、吳偉民
編輯協力　詹修蘋
行銷企劃　羅士庭、楊若榆
版權負責　陳柏昌
副總編輯　梁心愉

定價　新臺幣二四〇元
初版一刷　二〇二三年一月二十四日

ThinkingDom 新經典文化

發行人　葉美瑤
出版　新經典圖文傳播有限公司
地址　臺北市中正區重慶南路一段五七號十一樓之四
電話　02-2331-1830　傳真　02-2331-1831
讀者服務信箱　thinkingdomtw@gmail.com

總經銷　高寶書版集團
地址　臺北市內湖區洲子街八八號三樓
電話　02-2799-2788　傳真　02-2799-0909
海外總經銷　時報文化出版企業股份有限公司
地址　桃園市龜山區萬壽路二段三五一號
電話　02-2306-6842　傳真　02-2304-9301

版權所有，不得擅自以文字或有聲形式轉載、複製、翻印，
違者必究
裝訂錯誤或破損的書，請寄回新經典文化更換

深夜食堂／安倍夜郎作；丁世佳譯. -- 初版.
-- 臺北市：新經典圖文傳播有限公司, 2022.01-
148面；14.8X21公分
ISBN 978-626-7061-09-1（第24冊：平裝）

肚子飽了，心也暖了。

日本國民飲食漫畫

第 **1** ～ **24** 集，絕贊上市。

丁世佳翻譯・新經典文化出版。

營業時間深夜十二時到清晨七時。

點你想吃的，做得出來就幫你做，

深夜食堂
シンヤ ショクドウ

安倍夜郎

搭配以下的書，讀了才不會餓哦——

深夜食堂 料理帖
BIG COMICS SPECIAL

日本當代
首席美食設計師
42道魔法食譜

著／飯島奈美
漫畫／安倍夜郎
翻譯／丁世佳

定價二七〇元

深夜食堂 料理特輯
BIG COMICS SPECIAL

人氣美食雜誌與《深夜食堂》
夢幻跨界合作美食特輯

著／Big Comic Original 雜誌
編輯部、Dancyu 雜誌編輯部
漫畫插畫審訂合作／安倍夜郎
翻譯／丁世佳

定價二七〇元

深夜食堂之 勝手口
BIG COMICS SPECIAL

廚房後門流傳的飲食閒話
《深夜食堂》延伸的料理故事

著／堀井憲一郎
漫畫／安倍夜郎
翻譯／丁世佳

定價二五〇元

人氣料理家的「深夜食堂」食譜

我家就是深夜食堂
BIG COMICS SPECIAL

由4位深夜食堂職人
用心研發的「升級版」菜單
5個步驟就能完成的家常美味，
提味、擺盤、拍照訣竅不藏私。

4位人氣料理家
只在這裡教的私房食譜75道

著／小堀紀代美・坂田阿希子
重信初江・徒然花子
原作漫畫插畫／安倍夜郎
翻譯／丁世佳

定價三〇〇元

就是這裡的經營方針。

人們稱這兒叫「深夜食堂」。

街

步

路